조 용 함 을 듣 는 일

김혜영

회화 작가. 물결이 내는 소리, 사소하지만 분명하게
있는 이야기들을 들으며 화폭에 여린 안료를 겹겹이
쌓아나간다. 빈터를 만들어 집을 짓고 바다를 채우고
의자를 놓아 그 고요한 곳으로 당신을 초대한다.
저마다의 오롯한 이야기가 그림자처럼 뻗어나가길 바라며.
동양화를 전공하고 해마다 전시를 통해 작품들을
선보이고 있다.

**조용함을 듣는
일**

초판 1쇄 발행 2023년 3월 10일

지은이 김혜영

디자인 스튜디오 고민

펴낸곳 오후의 소묘
출판신고 2018년 8월 30일 제 2018-000056호
 sewmew.co.kr@gmail.com

ⓒ 김혜영 2023

ISBN 979-11-91744-21-7 03650

Listen to
Silence

김혜영 그림·글

조 용 함 을 듣 는 일

오후의소묘

주위가　조용해진다.

순간 공간은 평면으로 변하고 시간은 멎는다.

마치 내가 본 순간이 잠시 멈춰 온 세상에 나 자신과
그 공간만이 존재하는 것처럼.

새로운 그림에 담길 장면을 만난다. 다시는 돌아오지
않을 것만 같은 순간과 조우할 때, 세상은 조용해진다.
그 순간과 나만이 남았다. 조용함을 듣는 시간이다. 여린
안료가 겹겹이 쌓이고, 물맛이 느껴지는 찰나들을 가만히
듣는다.

조용히

다가오는

것

시간이 흐른 후 기억은 자의적으로 변질되곤 한다. 뚜렷한 장면보다는 희미하게 나타나는 그때의 느낌만을 남긴다. 시작과 끝이 모호한 순간의 빛은 새로운 공간을 만들어주는 매개체가 된다. 조도는 자연스레 따라오고 그 밖의 것들은 사라진다. 그림에서 공간을 채우는 것은 사물을 통해야만 빛의 감정을 느낄 수 있기 때문이다. 빛은 무언가에 닿음으로써 빛을 발한다. 물에 비쳐 흔들리는 빛의 선들이 물의 표면을 감각하게 하고, 빛을 받고 자란 식물들로 하여금 그 눈부신 생명력을 느끼게 한다. 자연은 끝이 없다. 순간의 감정과 빛이라는 주제는 끝을 상상할 수 없기에 계속해서 매료되고 만다.

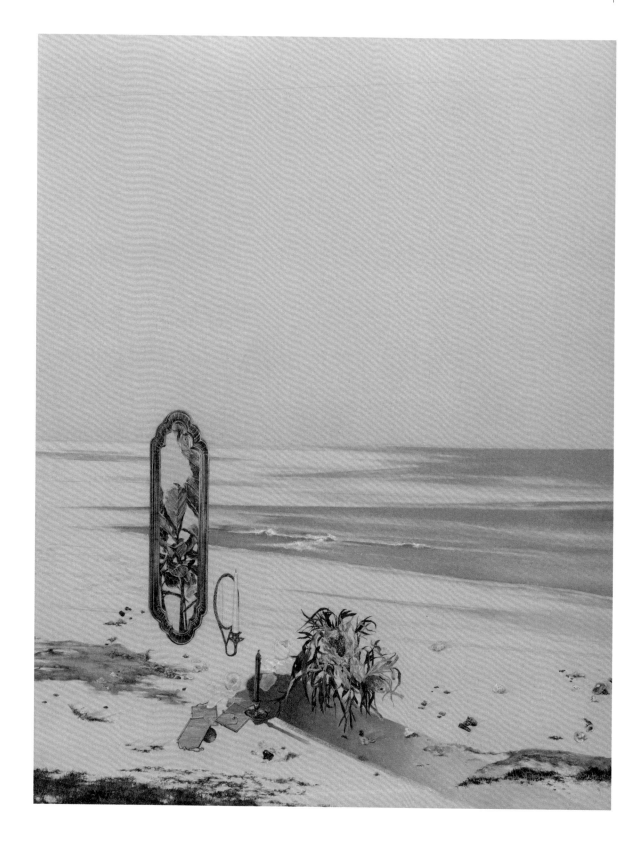

〈조용함을 듣는 것〉, 2018. 천에 동양화 물감, 70.5×54.5cm.

그림의 세부.

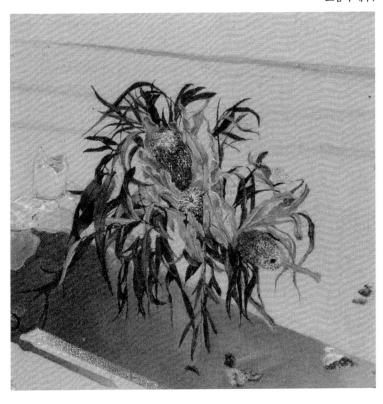

〈고요한 상영회〉, 2019. 천에 동양화 물감, 60×35cm.

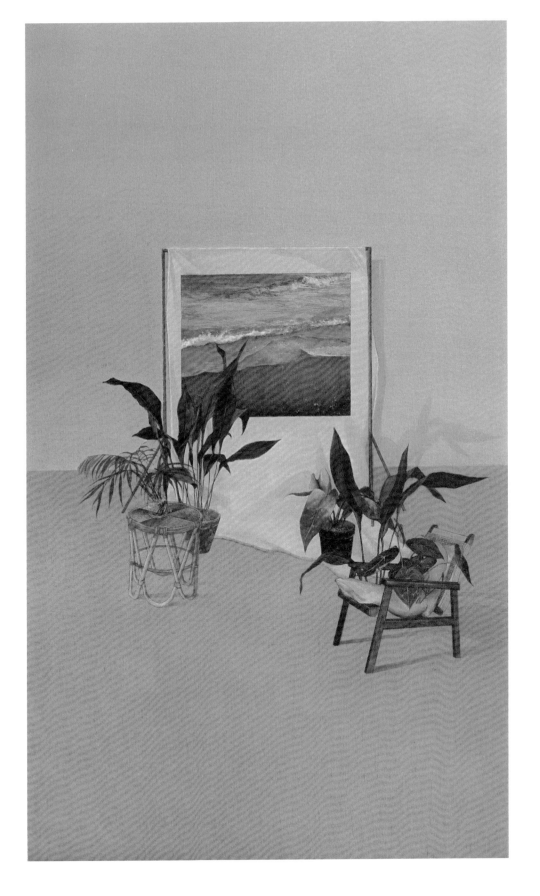

나는 가만히 손을 뻗는다.

손을 뻗어도 닿지 않을 저 먼바다는 기억 속에서 부서지고, 순간을 함께해 준 작은 생명들의 그림자가 조용히 뻗어나간다. 밝게도 보고 조금 어둡게도 보고 앉아서도 보고 누워서도. 오래 보기 위해 그려진 그림이다.

〈나는 가만히 손을 뻗는다〉, 2019. 천에 동양화 물감, 37×52cm.

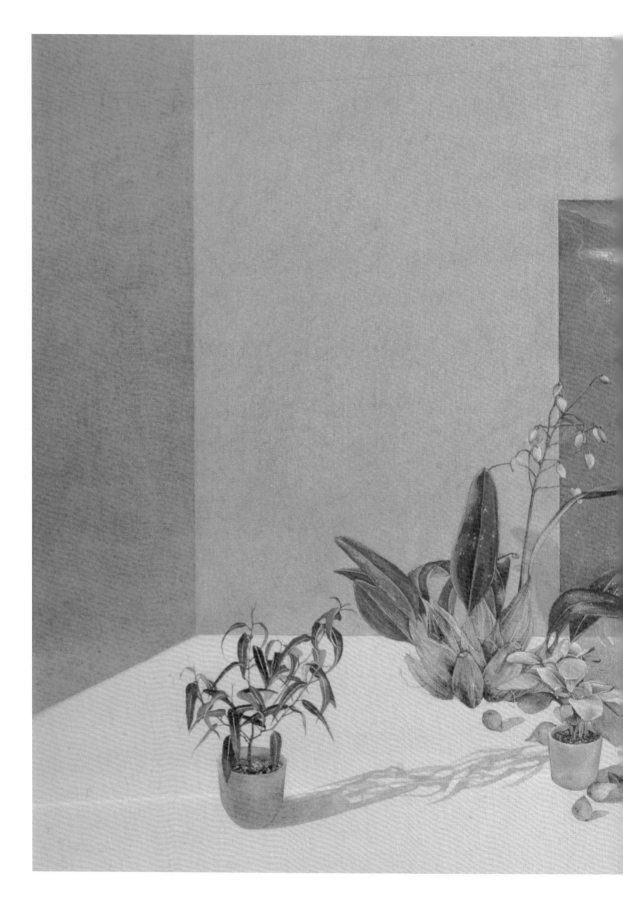

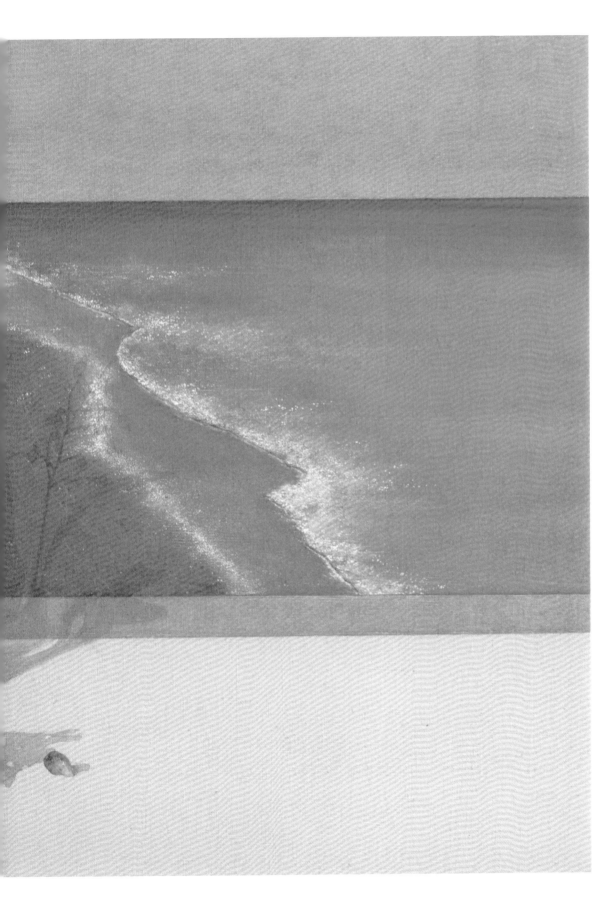

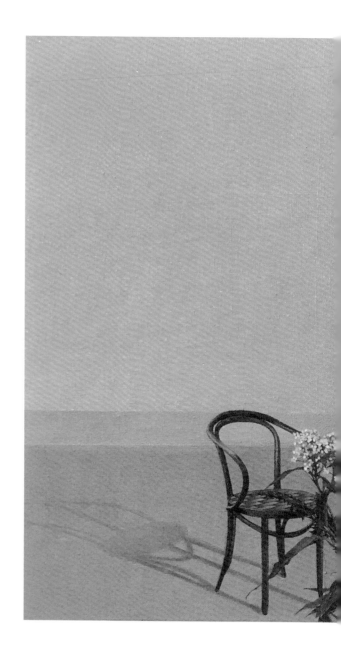

〈가늠하는 그림자〉, 2018. 천에 동양화 물감, 27.4×45.5cm.

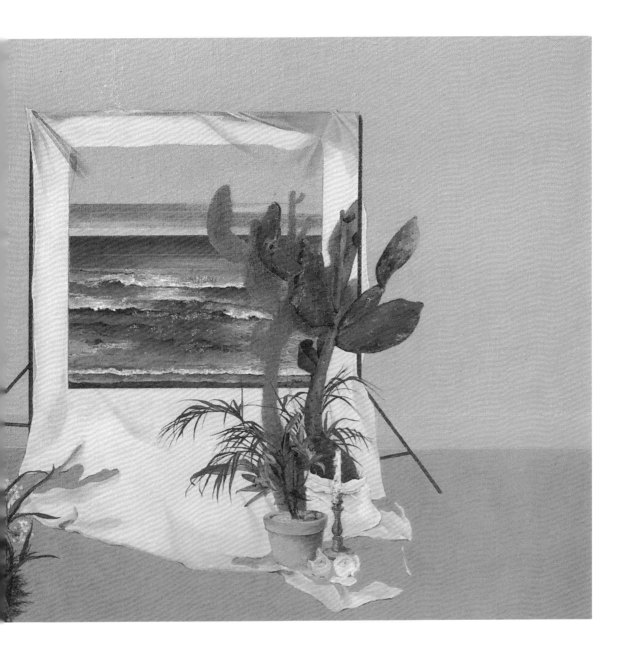

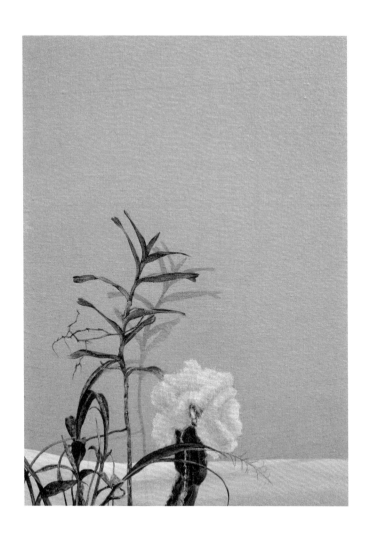

〈비추이는〉, 2019. 천에 동양화 물감, 27.5×22cm.

〈풀, 초, 연〉, 2022. 천에 동양화 물감, 유채, 53×40.9cm.

거울은 앞에 나타나는 것을 비춰주지만, 이곳에서는 기억 속 공간을 담아주는 수납장이 된다.

〈이맘때가 되면〉, 2019. 천에 동양화 물감, 42×29.7cm.

〈모음〉, 2018. 천에 동양화 물감, 27.5×22cm.

〈Hallucination 2〉, 2018. 천에 동양화 물감, 27.5×22cm.

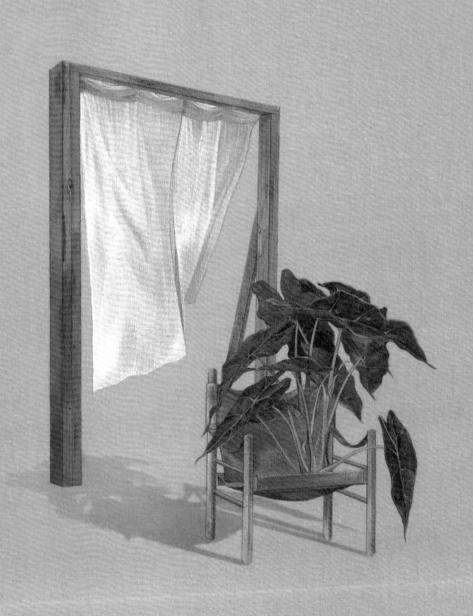

살짝 분 바람에 날린 천. 뒤에 무엇이 존재할지는
모르지만 편안한 의자에 앉아 미래를 싹틔우는 일.
이제는 막연한 것들이 기다려진다.

〈막연함을 말하다〉, 2019. 천에 동양화 물감, 42×29.7cm.

슬픔과 어려움은 이곳에 남겨두라고. 지금을 떠올리며 이야기할 먼 훗날을 위해 보드라운 의자를 떠난 우리의 흔적을 그렸다. 과거로 변할 지금의 순간을, 아쉬움을, 이곳에 두고 나아가길 바라며.

〈아쉬움은 이곳에〉, 2019. 천에 동양화 물감, 42×29.7cm.

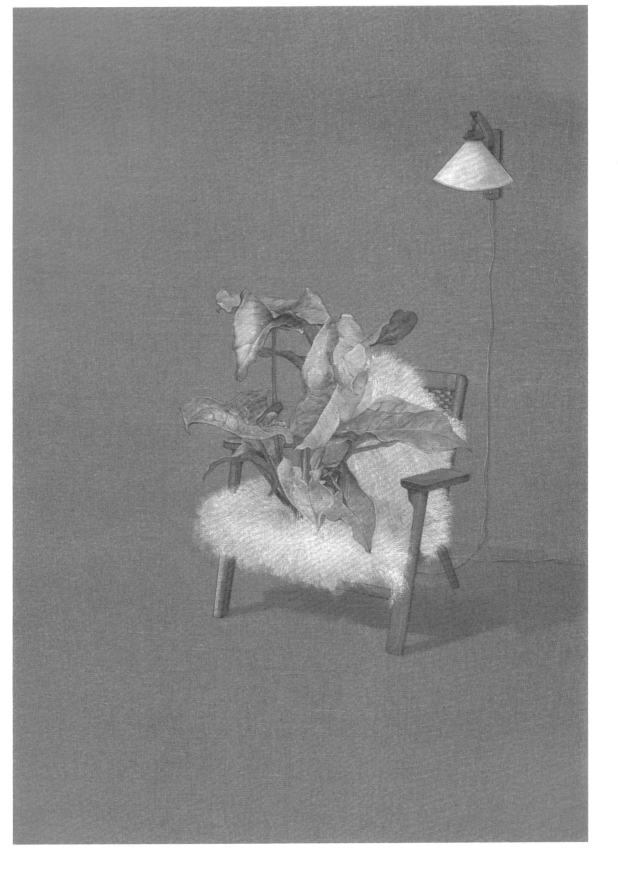

〈의자의 면 1-2〉, 2022. 천에 동양화 물감, 유채, 42×29.7cm(2ea).

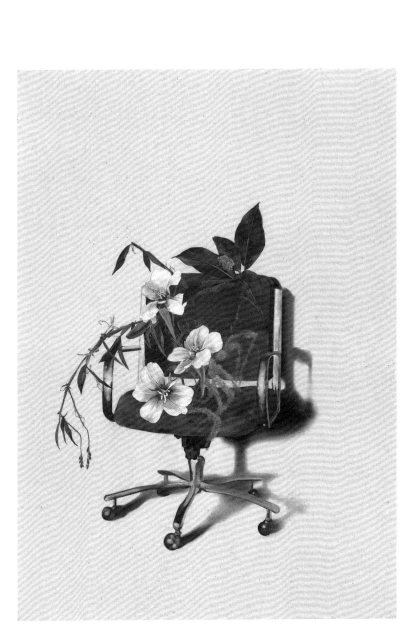

늘 그렇듯 흰 벽에 둘러싸여 있기에도, 어제 사랑한 그림을 오늘 미워하기에도 힘든 날. 몸 안의 바람이 팔 자를 그리며 마음을 휘저었다.

의자에 진득이 달라붙은 몸을 떼어 바다에 갔다.

견디는 하루가 있는가 하면 변덕스러워 나조차 내 마음을 알아차리기 힘든 하루가 있다.

바닷가 마을의 그림자가 이불처럼 천천히 어깨를 감싼다.

〈하루를 못 지나 뾰족한 마음이 생겼다〉, 2018. 천에 동양화 물감, 91×233.6cm.

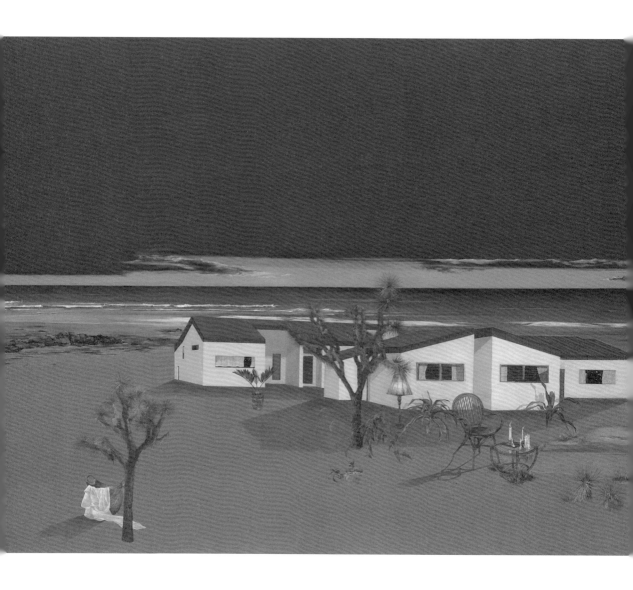

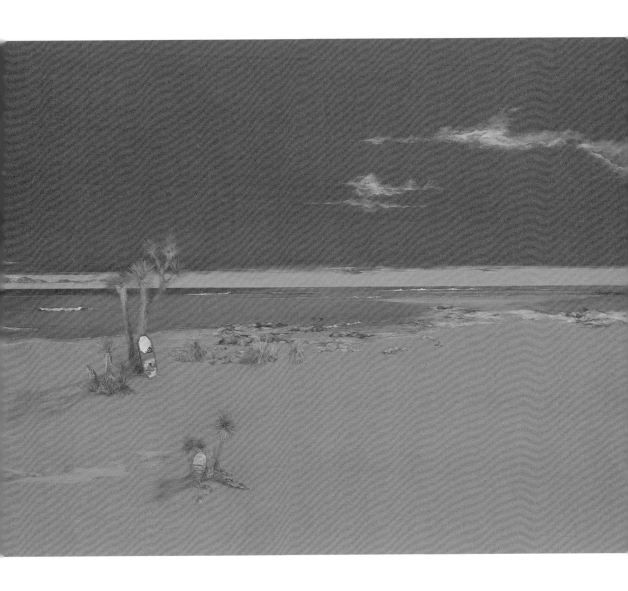

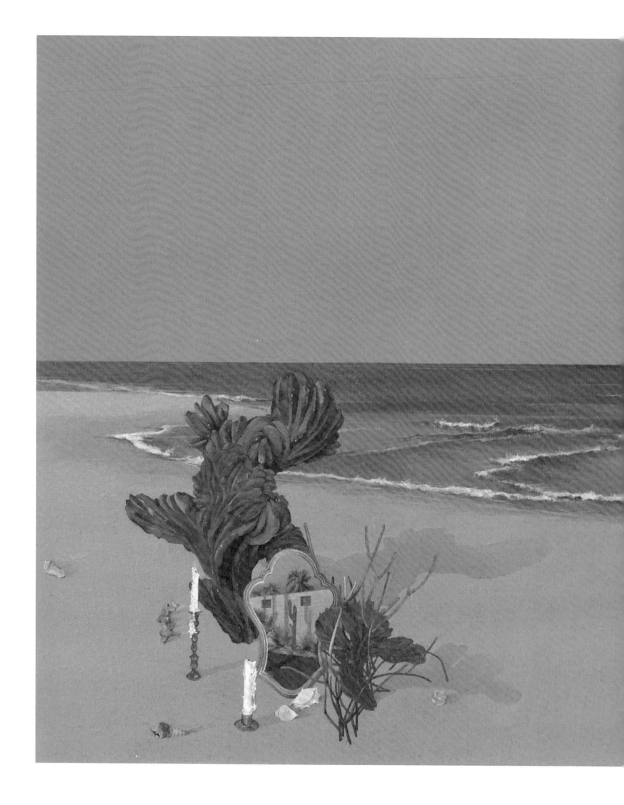

〈담담한 오후 6시〉, 2018. 천에 동양화 물감, 45×50cm.

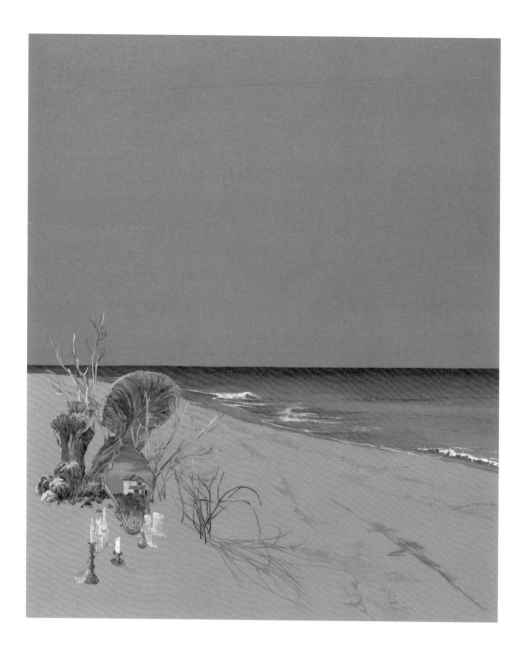

〈그리고 한순간〉, 2018. 천에 동양화 물감, 72.5×61cm.

오랜 시간이 지난 마을에는 세월이 흘러도 변하지 않는 것들이 있다. 그중 하나는 문이다.

주인 없이 마주 본 의자는 오래된 문이 그 자리를 지켜온 순간들 속의 누군가를 떠올려 보게끔 한다. 긴 세월 한 동네를 지켜오신 할머니들과 그림을 그릴 기회가 있었다. 그분들과 나누었던 대화와 천진한 웃음 속에서 어렴풋이 이곳의 옛 모습이 겹쳐 보인다.

〈남아 있는 대화, 겹겹의 당신〉, 2018. 천에 동양화 물감, 45×53cm.

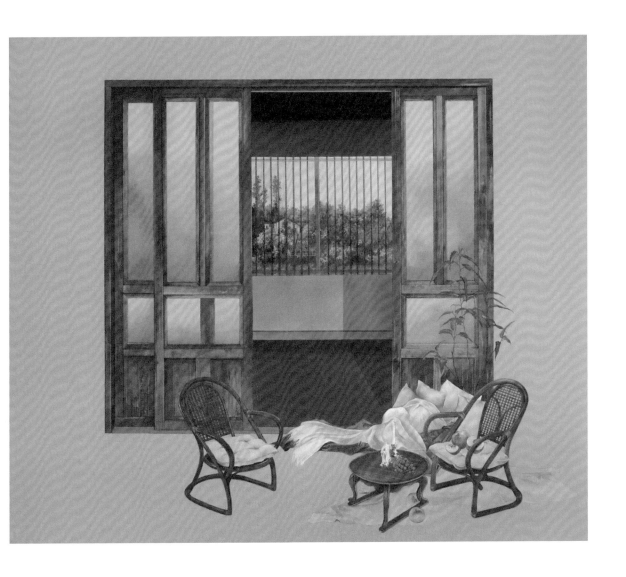

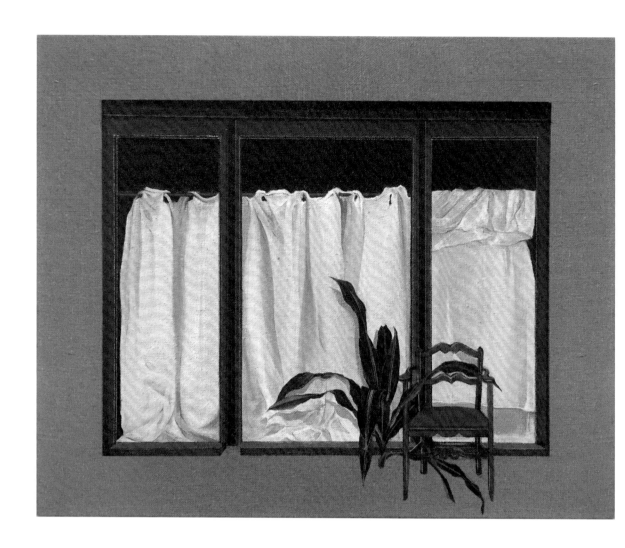

⟨Hallucination 3⟩, 2018. 천에 동양화 물감, 22×27.5cm.

〈잠시 앉아 쉬어가야겠네〉, 2019. 천에 동양화 물감, 72.7×102cm.

조용하고 황량한 이곳의 식물들은 바람이 불 때 보스스 소리가 난다.

보드랍던 발은 어느새 굳은살이 생기고 어쩐지 모양이 변했다. 20여 년 전 섬에서 육지로 시집을 온 여자는 기억 속 고향이 돼버린 그곳을 떠올린다. 여기에 잠깐 앉아서 쉬어가야겠네. 이야기를 나누어 들은 나는 지난여름에 본 섬과 바다를 보스스 보스스 떠올린다.

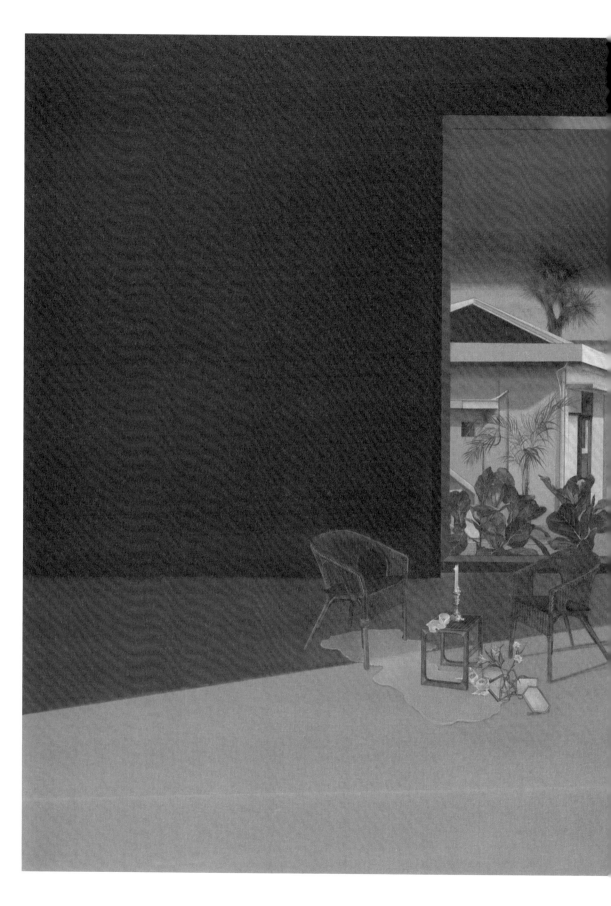

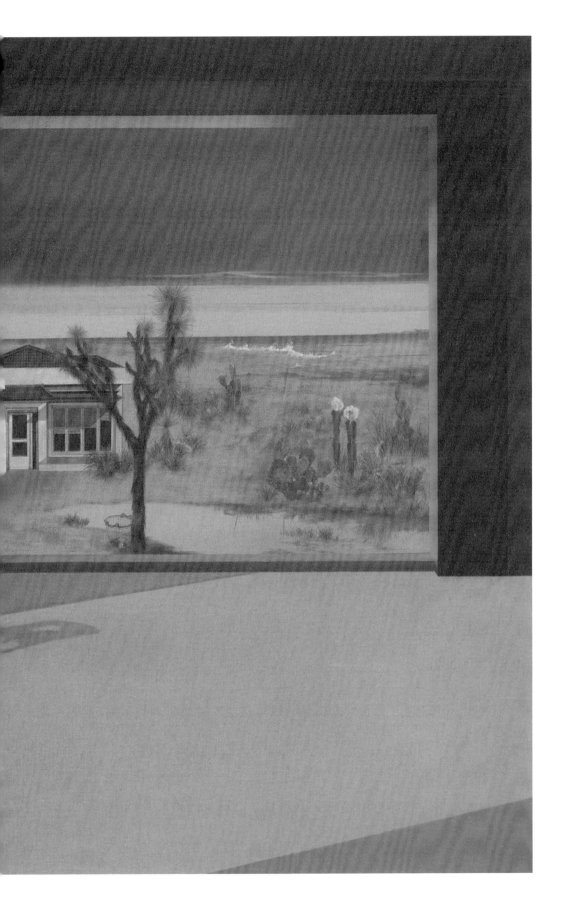

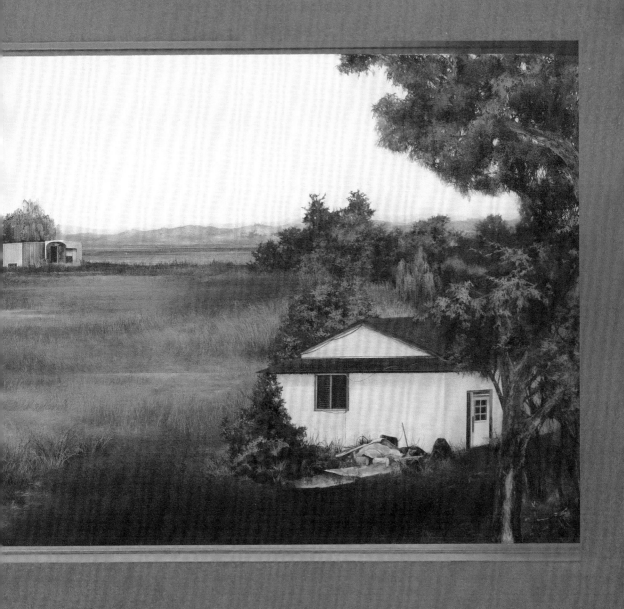

〈이름 모를 새가 울었다〉, 2019. 천에 동양화 물감, 72.7×90.9cm.

밤에서 새벽으로 새벽에서 아침으로 동이 틀 때, 이름 모를 새가 울었다. 억지로 이겨낸 새벽과는 달리 아침의 새소리는 레몬빛으로 밝아온다. 머리가 잠시 맑아진다.

하지만 아직 저 멀리의 어두운 숲속이 주는 두려움까지 떨쳐내 주지는 못했다.

지친 몸을 이끌고 걸음을 옮기던 여자는 마을의 이정표 앞에 다다랐다.

'아무도 살지 않는 마을'이라 쓰여 있다. 아무도 살지 않는 마을에는 아무도 살지 않는 집이 여럿 있었다. 모두 같은 모습을 한 채로 이어져 있었다.

스물여덟 번째쯤 같은 집을 지날 때 여자는 집 안으로 들어가 볼 용기가 생겼다.

방 안에는 천천히 움직임을 멈추려는 듯한 흔들의자가 있었다. 누군가 다녀간 걸까 둘러보았지만 아무도 없었다. 대신 검은 고양이 한 마리가 이리저리 뛰어다녔다. 날아다니는 듯 보였다.

식물이 달린 고양이의 머리에서 천천히 꽃이 폈다. 시간이 멈추지는 않았구나. 여자는 잠에 빠져 들었다.

선택된 것만이 그려진 고요한 풍경. 그림 속의 빈터는 연극 무대 혹은 영화의 세트장이 된다. 쓸쓸해 보이지만 누군가의 흔적이 묻은 듯한 집과 사물들은 끝이 아무래도 상관없을 이야기를 떠올려 보게 한다.

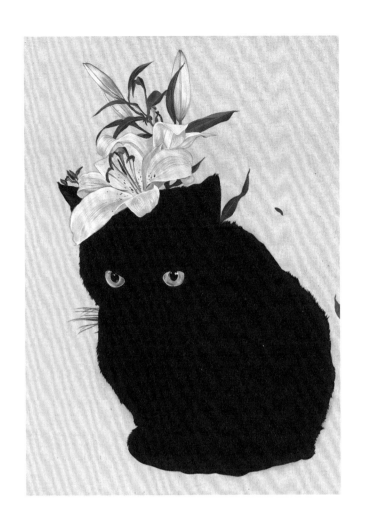

〈검은 문〉, 2022. 천에 동양화 물감, 유채, 42×29.7cm.

〈아무도 살지 않는 마을〉, 2020. 천에 동양화 물감, 유채, 43×138cm.

어디서나 타인과 연결된 어제와 오늘. 이곳에는 외로움이나 고립과는 다른 의미를 가진 고독이 있다. 오롯이 혼자가 되어야 느낄 수 있는 고요함을 위한 공간은 자신과의 만남을 주선한다. 이 속에서는 나의 세계에서 일어나는 모든 상황에 대해 눈을 감아버리거나 몸을 웅크릴 수도, 자신과의 대화를 통해 온전히 나로서 존재할 수도 있다. 바쁘게 돌아가는 현실 속에 잠식되어 내가 점점 사라진다고 느껴질 때 '아무도 살지 않는', 그 누구도 없는 공간에서 나 자신과 가까워지는 시간이 되기를.

〈아무도 살지 않는 집〉, 2020. 천에 동양화 물감, 유채, 97×138cm.

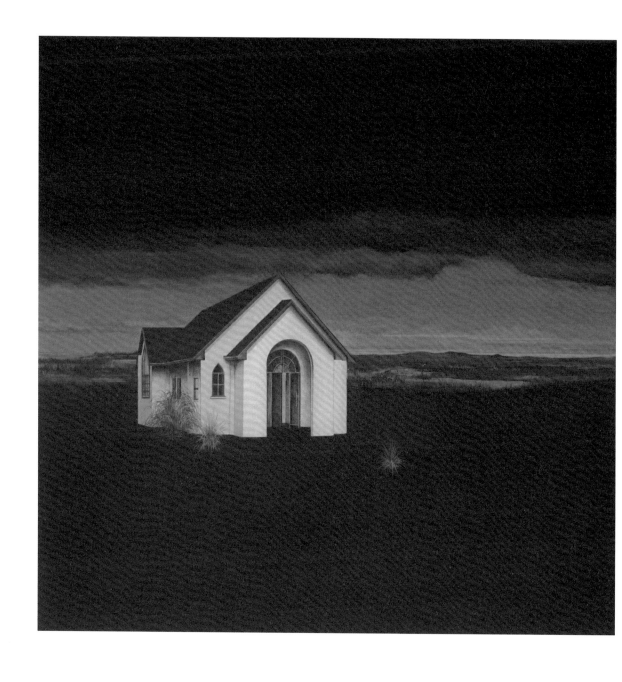

〈남을 여에 명〉, 2019. 천에 동양화 물감, 50×50cm.

희미하게 날이 밝아오는 빛, 그 무렵을 우리는 여명黎明이라 말한다.

그 여명이라는 단어의 '검을 여黎' 자를 '남을 여餘'로 바꾸었다. 밝음이 남았다는 단순하고 명징한 의미.

칠흑 같은 어둠의 순간이 나를 잡아 삼킬 것만 같은 이 밤들을 견디면, 어딘가엔 반드시 남아 있을 밝음이, 실낱같은 희망이 나와 당신을 맞아줄 것이라고.

날 좋은 날, 무거운 몸을 일으켜서 밖으로 나간 날.
초록의 틈에 서,
갈색이 섞인 초록의 틈에 서서.

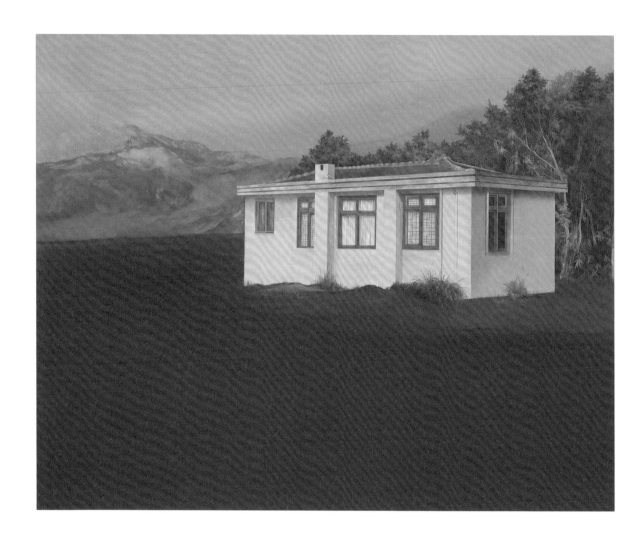

그림의 세부.

〈초록의 틈에 서〉, 2020. 천에 동양화 물감, 72.7×91cm.

〈표정 없이 우는 얼굴로〉, 2020. 천에 동양화 물감, 유채, 61×86.2cm.

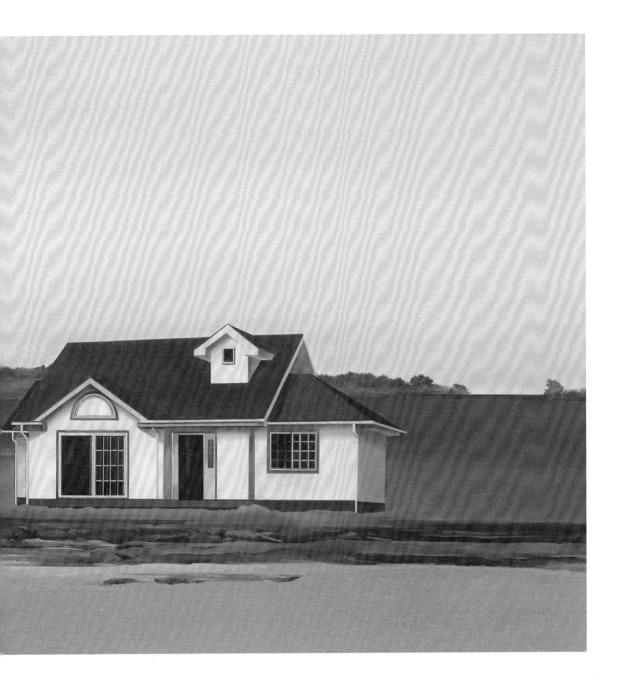

〈조용히 걸어와 곁을 지켜주렴〉, 2019. 천에 동양화 물감, 유채, 50×112cm.

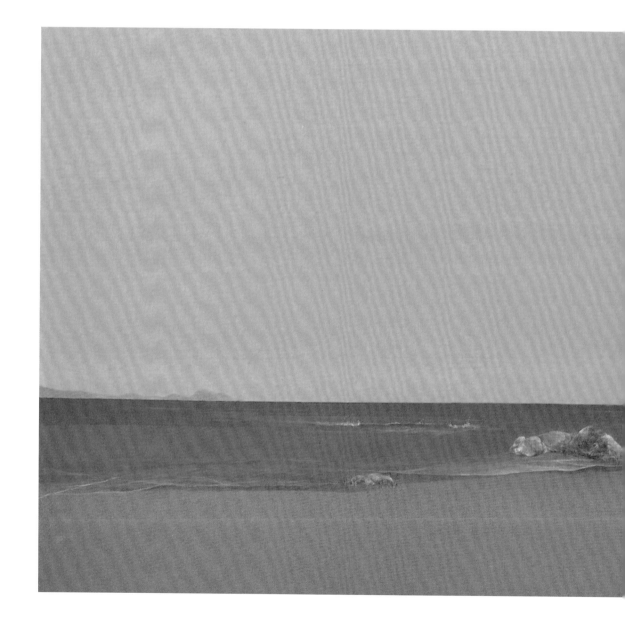

공기는 푸른색이지만 왠지 차갑지 않았다. 조용히 다가오는 것에
곁을 내주었다.
오래 담아둔 이야기를 두서없이 꺼내놓았고, 시간이 얼마나 흘렀
는지 모른다. 사실 나는 기다리고 있었고 남은 것은 없다.

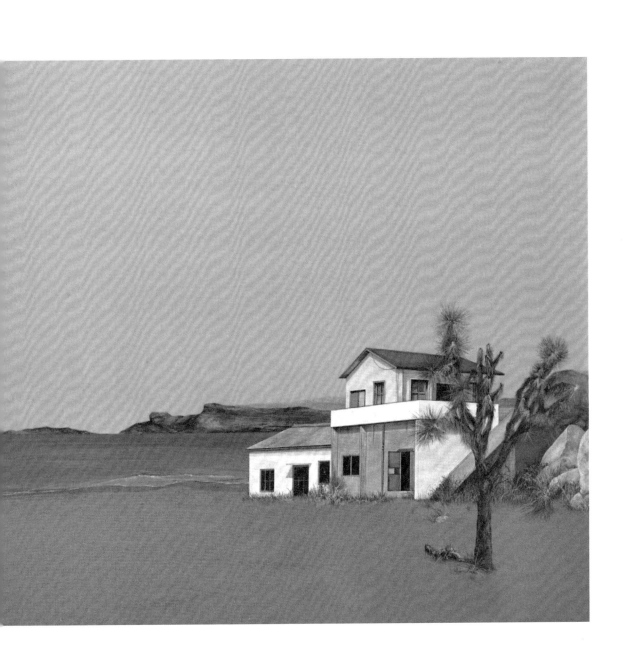

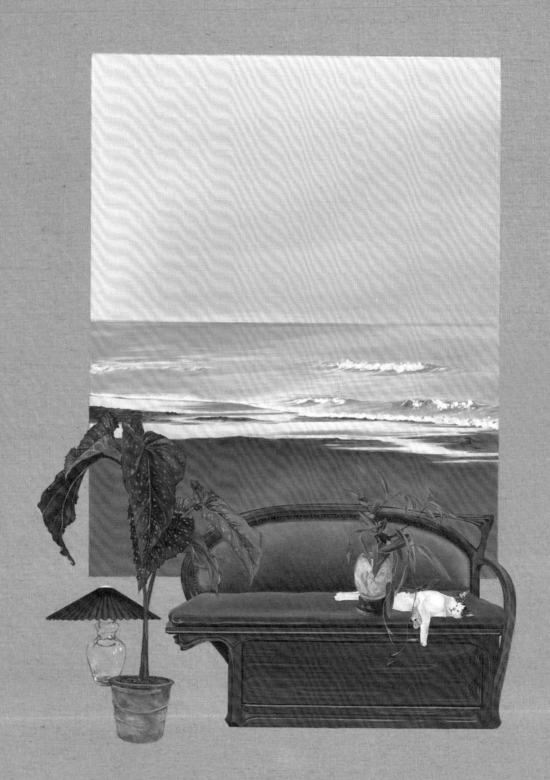

〈얇고 긴 잠〉, 2022. 천에 동양화 물감, 유채, 53×41cm.

　　머리를 들이밀며 밥을 탐하고 사냥에 성공한 장난감을 입에 물고 그르릉거리다가도 서로의 목덜미를 정성스레 핥아주며 잠에 드는 고양이들이 있다. 두 눈을 꼭 감고 기분 좋게 들썩이는 몸을 서로 포갠다. 그 사이에 일부러 얼굴을 파묻으면 부드러운 향기가 난다. 깊은 듯하다가도 내 작은 인기척에 한쪽 귀를 쫑긋, 유리구슬 같은 눈동자를 굴리는, 얇고 긴 잠을 자는. 내게 어느 날 찾아와 준 작은 생명들.

　　꼭 엉덩이 뒤에 와 갸웃거리는 고양이들 때문에 의자에 반쯤 걸터앉아도, 매일 바닥에 흩날리는 모래를 쓸고 닦아도, 위험하진 않을까 필요한 물감들을 앞치마 주머니에 가득 담아야 한대도.

　　아홉 번의 생이든, 백만 번의 생이든 나와 함께한 이번 생이 이 고양이들에게 가장 무난하고 재미없는 삶이기를. 다른 어떤 생에는 더 바스락거리는 모험을 하기를, 또 다른 어떤 생에는 따뜻한 햇빛에 배를 따스이 내놓는 날이기를. 얇고 긴 잠을 오래오래 즐기기를.

〈고양이라는 이름의〉, 2022.
천에 동양화 물감, 유채, 41×53cm.

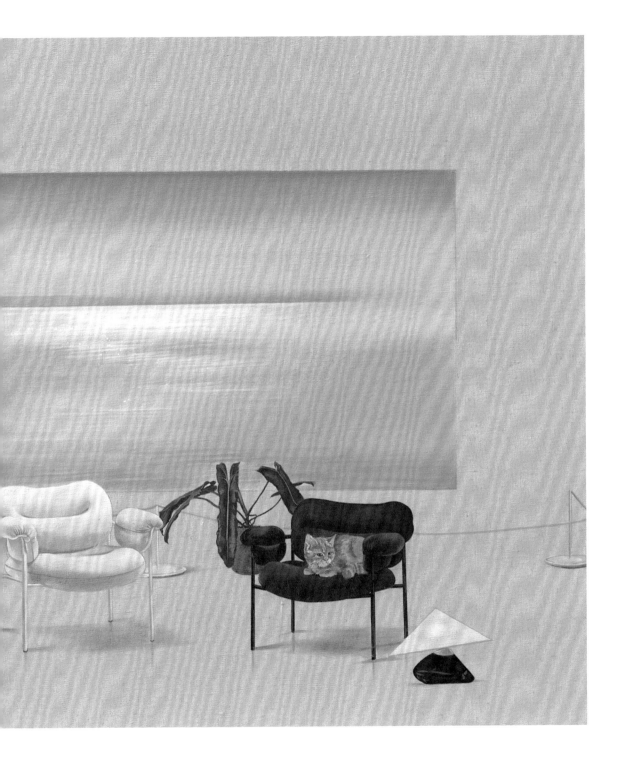

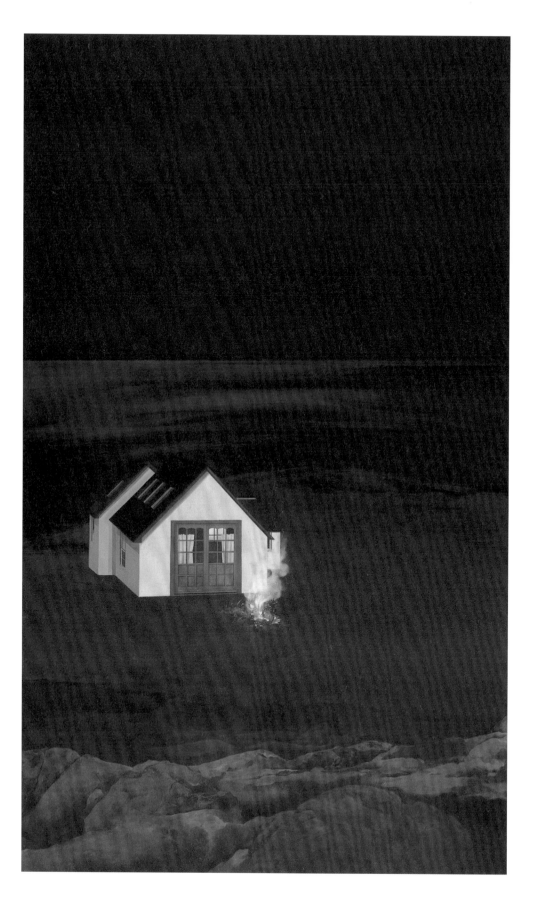

그림의 세부.

〈그리운 건 자꾸만 꿈으로 와〉, 2021. 천에 동양화 물감, 유채, 130.3×89.4cm.

작은 슈퍼 뒤 문을 열면 부엌과 화장실, 그리고 방이 하나 있는 작은 집이 있었다. 그 집 딸은 여섯 살 때 생일 선물로 받은 커다란 공주의 집에도 방이 하나였기 때문에 세상 사람들이 사는 다른 집들도 이런 모습일 거라 생각했다. 게다가 그 집은 슈퍼까지 있으니 퍽 멋있게 느껴졌다.

　　어느 날 아빠는 주차장과 방 사이의 벽을 허물고 잠깐의 공사 끝에 주차장을 방으로 만들었다. 이제는 더 큰 하나의 방이 있는 집이 되었다. 아무리 방이 넓어졌대도 결국은 하나의 공간이라 숨을 공간이 없었다. 엄마에게 혼나고 나면 장롱과 바닥 사이의 작은 틈에 얼굴을 처박고 울던 기억이 있다. 나는 꽤 자주 혼났기 때문에 우는 내 엉덩이를 가족들에게 자주 보여야 했다.

　　아빠는 대개 슈퍼 카운터에 앉아, 아이스크림을 훔치는 동네 아이들을 몇 번이나 놓칠 만큼 깊은 잠을 잤다. 엄마는 남은 회사 일을 처리하거나 부엌일을 했다. 오빠와 나는 방에서 티비를 보거나 엎드려서 낙서를 했다. 그렇게 집은 가족들이 어떤 얼굴로 어떤 행동을 하고 있는지 한눈에 보이는 공간이었다.

　　초등학교 1학년을 마칠 무렵 우리는 이사를 왔고, 슈퍼 집의 방만 했던 공간이 내게 생겼다. 그리고 더 이상 가족들이 무얼 하고 있는지 한눈에 알 수는 없었다.

그 무렵 나는 도넛 모양의 나무 책상과 휙휙 돌아가는 의자가 있으면 좋겠다고 생각했다. 동그랗게 뚫린 책상의 한가운데에 들어가 얕지만 아주 여러 가지인 취미 활동들을 늘어놓고 싶었다. 그때 내 관심사는 줄에 구슬을 끼워 조잡한 액세서리를 만들거나 종이에 그림을 그려 자르고 붙이는 것들이었다. 보기에는 그럴듯해 보여도 손에 끼우면 따가운 비즈 반지를 내밀면 엄마는 벌건 광대를 올리며 웃었고 아빠는 '우리 딸은 뭔가 될 거 같다'고 말해줬다. 사실 아빠 말은 신빙성이 없었다. 그는 내가 한 달 남짓 발레를 배웠다 치면 김 발레, 글쓰기 학원에 다니면 김 작가라고 불렀기 때문이다. 나는 그런 작은 이름들이 좋았다. 반면 거의 연년생인 오빠는 매번 100점짜리 시험지를 들고 와 칭찬을 받았다. 내가 신발주머니에 대충 넣어 온 '한자 외우기 왕' 상장 등으로 받는 칭찬보다 멋져 보였다. 하지만 나는 그 무렵부터 자신을 너무나 잘 알았다. 산만하고 집중력이 부족해 끈기 있게 할 수 있는 일이 몇 없었고, 게다가 생각도 많았다. 아주 오랜 세월 동안 만들어진 개미굴처럼 많은 생각의 방을 만들었다. 기억력이 안 좋은 나는 그것들을 금방 까먹을 게 분명했고 아까운 마음에 자주 그림으로 남겨뒀다.

상상 속에서 여러 시공간을 헤맨 후 마지막에는 꼭 아무것도 없는 빈터를 떠올렸다. 이내 그곳에 집이 지어지기도 했다. 외딴 바닷가에 홀로 선 집. 타닥타닥 연기를 내는 마음이 물결 소리에 묻히는 곳. 그곳을 화판에 옮겨 그렸다. 강한 색감이나 시원한 붓질도 좋지만 눈에 편안히 닿는 색과 느린 붓질이 주는 잔잔한 여운이 더 마음에 들어왔다.

그림은 언어의 역할도 했다. 친구들에게 내가 겪은 엄청나지만 또 보잘것없는 경험에 대해 이야기할 때는 종이와 볼펜을 챙겼다. 말로도 충분했겠지만 그걸 꼭 그림으로 그려서 친구에게 들이밀었다. 상대가 충분히 이해했다는 듯 끄덕거리면 그제야 만족스럽게 종이를 접어 주머니에 넣었다.

　　어느 날에는 대화를 나누다가 자연스레 상대의 이야기가 궁금해졌다. 그가 얼마만큼의 위로를 바랄까 생각했다. 친구가 먼 산을 보며 이야기하면 나도 어딘가 먼 곳을 봤다. 눈시울이 붉어지는 친구는 안 아줬다. 그 후에는 자신의 마음에 대해 잘 알고 자신을 돌보는 그 애들에 대해 생각했다. 자기를 가엽게 여기길 바라며 한 이야기가 아니었다. 말하는 것이 가지는 힘이 얼마나 큰지 궁금했다. 말하고 듣는 것은 우리에게 무엇이 중요한지 깨닫게 했다. 생각으로 한 번, 말하면서 또 한 번, 들으면서 다시 한 번.

　　그림이 한 점 두 점 완성될 때마다 나에 대해 생각하다가 타인에 대해 생각하며 붓을 내려놨다. 나는 이런 마음으로 그림을 그렸다고 이야기해 왔는데, 이제는 다른 이야기들이 궁금했다. 그림 속 풍경을 본 또 다른 이가 들려줄 이야기들이. 하나의 그림에 얼마나 많은 이야기가 쌓일 수 있을까.

　　각기 다른 삶에서 나오는 것들이 다정한 겹을 만들어줄 듯했다. 벽에 그림을 걸고 한 발짝 뒤로 나온다. 팔을 X 자로 만들어 스스로를 안으며 생각한다.

〈고요한 상영회, 두 번째〉, 2022. 천에 동양화 물감, 유채, 53×41cm.

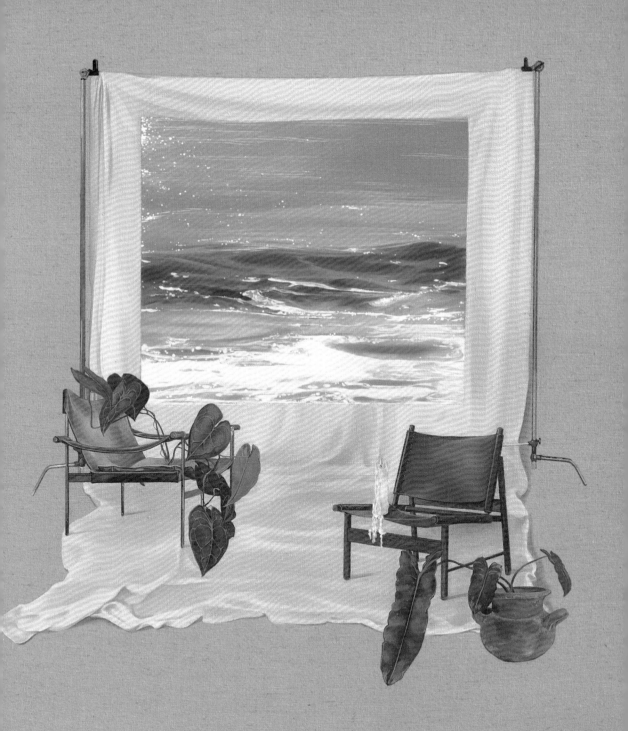

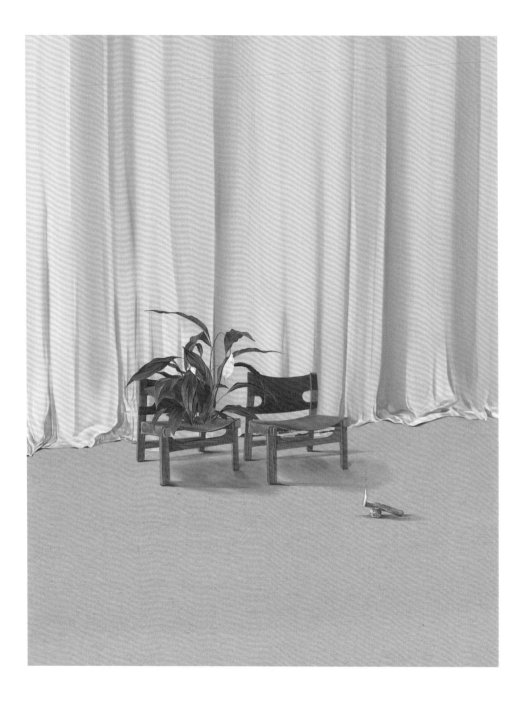

〈뒷면에서 만나요〉, 2022. 천에 동양화 물감, 유채, 53×40.9cm.

나
아닌
나에게
듣다

우리에겐 너무 사소해서 잘 안 하게 되는 말들이 있다. 별거 아니라는 말로 넘겨버리는. 그렇게 담아둔 말을 나는 공책 한켠에 마구 휘갈긴다. 언제나 한 글자 위에 다음 글자를 겹쳐 써서 결국은 아무도 알아볼 수 없는 까만 네모만 남는 식이다. 모래가 종이라면 까만 네모를 만들지 않고 파도에 쓸려 가게 둘 텐데, 아무것도 쓰여 있지 않은 모래를 자꾸만 씻어내는 물결에 시선이 옮겨간다.

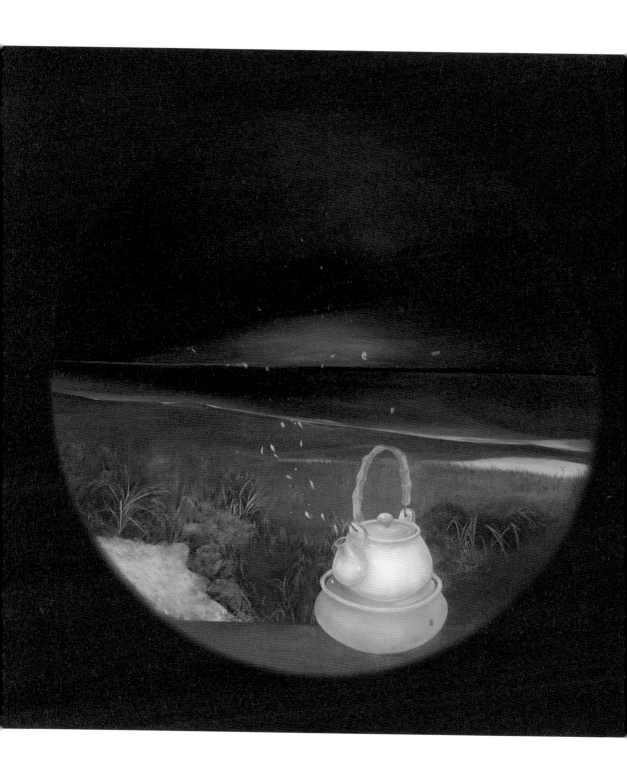

〈이야기의 밤〉, 2023. 천에 동양화 물감, 유채, 45×45cm.

물에 잠긴 듯한 나날을 보낸다는 친구가 있었다. 그는 날씨 좋던 평일 오후에 횡단보도를 건너다가 길 끝에 있는 정신과 의원에 가야겠다는 마음이 들었다고 했다. 그리고 생각보다 대기 의자에 사람이 많아서 놀랐다고, 한편으론 나만 이런 건 아니구나 싶었다고. 그렇게 말하면서 나를 살짝 쳐다봤다. 그 눈빛의 의미를 어쩐지 알 것 같았다.

마음이 아플 때도 약을 정말 잘 먹어줘야 한대. 마음이 너무 아파서 몸까지 아프게 돼버리는 경우가 있다더라고. 이 이야기를 해준 친구는 학교 가는 길에 그냥 차에 치여버렸으면 좋겠다고 생각했대. 사실 그 말을 들었을 때는 놀라지 않은 척을 할 수가 없었어. 나는 그 친구를 잘 몰랐고, 나는 나조차도 잘 모르니까. 그런데 너는 길을 잘 건너서 병원으로 갔구나.

친구 손등에 내 손을 올려 몇 번 두드렸다. 경험해 보지 못한 일을 섣불리 공감한다고, 이해한다고 할 수가 없어서 미지근하게나마 마음을 전했다. 그러자 친구가 말했다. "넌 평소엔 독불장군 같으면서 이럴 때 보면 참 따뜻하더라."

며칠 뒤에는 엄마와 나, 큰삼촌, 작은삼촌 넷이서 산소에 다녀왔다. 전라남도 영광군 백수읍에 나의 외할머니와 외할아버지가 계신다. 매일 밤 중얼거리는 기도에 빠짐없이 등장하는 분들이다. 남선과 복실이라 쓰인 비석의 패인 부분을 만져보다가 맨 아래 구석에 있는 내 이름 혜영에 시선을 오래 두었다.

돌아가는 길 작은 바닷가 앞에 차를 세웠다. 오랜만에 엄마 아빠를 만나고 온 세 남매의 소리, 동네 꼬마들 소리, 해안도로의 빠른 자동차 소리 같은 것들이 가득했다. 찰박찰박 쏴아쏴아 하는 파도 소리도 있었다.

물결이 내는 소리는 조용하다. 주의를 기울여 조용함을 듣는 것은 다정한 관심의 방향이다. 사소하지만 분명하게 있는 이야기들을 만나고 싶다.

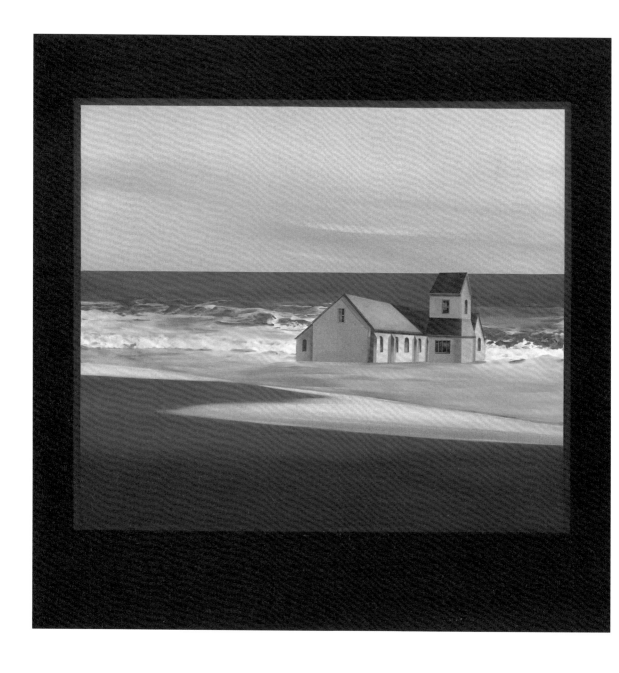

〈물결이 내는 소리〉, 2021. 천에 동양화 물감, 유채, 91×91cm.

눈 덮인 흰 산이 어둠에 묻혀 있었다. 나와 이름이 같은 혜영을 인터뷰하고 나온 길이었다. 낯선 사람과 어떤 이야기를 할 수 있을지, 시간만 뺏는 건 아닌지 걱정스러웠는데 우리는 만난 지 몇 시간 만에 서로의 눈물을 봤다. 이상하게도 프로젝트를 시작하길 잘했다는 생각이 그 찰나에 들었다.

그와 헤어진 후 혼자 걸으며 휴대폰 음성메모에 쌓인 이야기들을 들었다. 인터뷰 원고에 다 옮겨 적지 못한 엄마에게 실망한 날들에 관한 부분이 재생되고 있었다. 온 우주에서 가장 멋지고 커다란 사람으로 여기던 엄마가 사실은 작고 여린 사람이란 걸 깨달은 날이 우리에게 있었다.

일을 해야만 하는 사람이라는 그의 어머니는 아주 오래전의 직업이었던 미싱 일을 다시 시작했다. 그는 얼마간 이른 아침부터 다음 날 새벽까지 익숙하고도 낯선 환경과 마주한 어머니와 함께했다. 어릴 적에 젓가락을 사용하는 법, 왼쪽 오른쪽 신발을 구분해서 신는 법처럼 사소한 것부터 살아가는 데에 필요한 많은 것들을 가르쳐준 엄마 옆에서, 그렇게 일을 도왔다.

15초 전으로 돌아가기 버튼을 눌러 그 부분을 다시 듣는다. 제주도 길가에 홀로 핀 실유카를 보았던 날이 떠오른다. 날카로운 칼 모양의 잎 가장자리에서 흰 실 같은 섬유가 나와 이름에 실이 붙었단다. 그 위로 소복이 핀 흰색 초롱꽃들은 관상용으로 훌륭해서 주로 한 번에 많이 심어져 있는 걸 볼 수 있다.

아무도 모르게 발아되어 홀로 자라났나 생각하며 다가가니 잘 자란 실유카 뒤에 작아서 보이지 않던 게 하나 더 있었다. 큰 실유카에 기대어 있는 듯한 작은 실유카는 자라나고 있는 건지 이미 모두 자라 시든 건지 알 수 없었다. 오늘의 나는 제주도에서 만난 실유카의 기억에서 그와 어머니의 이야기를 본다.

그는 주변에서 들려오는 결혼 소식에 조바심이 났던 적도 있었지만, 이제는 엄마를 보듬으며 둘이 잘 지내보고 싶다고 했다. '너무 사랑해서'라는 말도 덧붙였다. 너무 사랑해서. 나는 엄마를 볼 때마다 껴안고 싶어져서 엄마 덩어리라고 말하곤 한다. 이 말을 들은 혜영은 눈물을 비쳤다. 덩어리라는 말이 슬프다고. 나는 엄마라는 말이 슬퍼서 둥글고도 웃긴 덩어리를 붙인 건데. 그러자 혜영이 이번엔 웃었다. 엄마 덩어리 안에서 우리는 슬픔과 웃음을 나눴다.

앤서니 브라운의 그림책 《우리 엄마》에서는 우주비행사가, 무용수가, 영화배우가, 어쩌면 사회적으로 더 멋진 사람이 될 수 있었던 사람이 나의 엄마가 되었다고 한다. 그는 결혼하지 않겠다고 했으니 엄마가 될 일은 없을 것이다. 하지만 사랑을 돌려주고 싶은 엄마 덩어리와 함께할 것이다. 그리고 그 둘은 각자의 일을 한다.

나눠 들은 이야기가 많아서 어쩐지 낮보다 더 힘이 생긴 밤이었다.

〈홀로 피는 것은 없다〉, 2021. 천에 동양화 물감, 유채, 130.3×89.4cm.

그림의 세부.

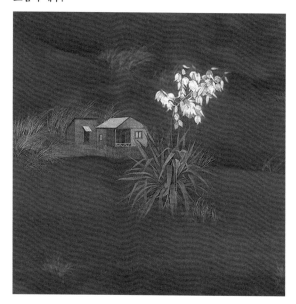

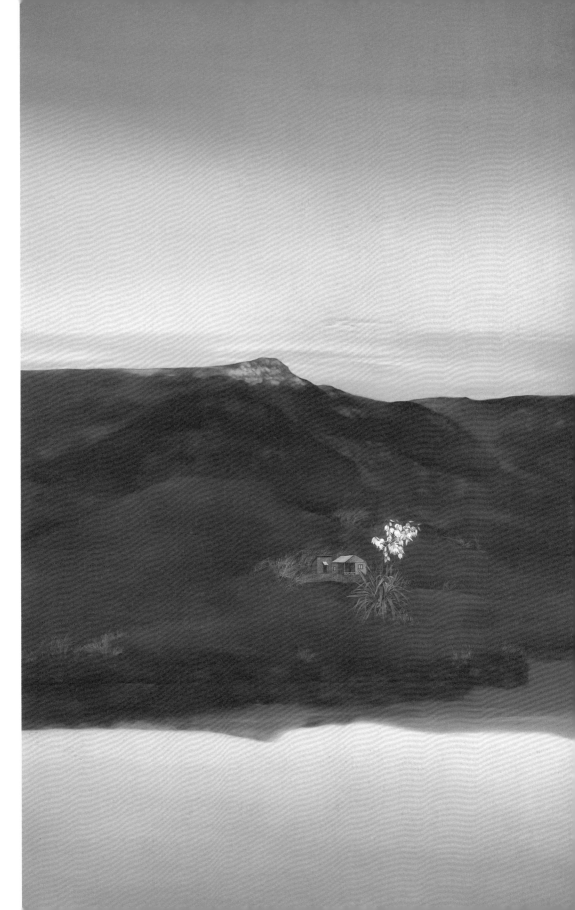

어릴 적 학교 앞에서 공짜 영화표를 받아 팀 버튼 감독의 〈찰리와 초콜릿 공장〉을 보러 갔다. 5학년이었는데 겁도 없이 친구와 단둘이 대절 버스를 타고 문화회관으로 보이는 곳에 도착했다. 영화에 대해 말하자면 그저 좋았다. 온통 초콜릿 세상인 그 영화는 눈보라 치는 날 아늑한 집 안에서 주인공 찰리의 가족들과 공장의 주인인 윌리가 저녁 식사를 하는 장면으로 막이 내렸다. 행복한 결말을 본 사람 특유의 따뜻한 마음으로 길을 나섰으나 나와 친구가 맞닥뜨린 현실은 눈보라 치고 어두우며 심지어 낯선 길이었다. 주머니엔 땡전 한 푼도 없었다. 집에 돌아갈 길이 막막했다.

우리는 진눈깨비에 젖은 앞머리를 넘기며 무작정 걸었다. 친구는 얇은 보라색 점퍼를 여미며 울었다. 울면서 걷는 친구에게 이렇게 말했다. "인간한테는 감당할 수 있는 시련만 온대. 그러니까 우리는 괜찮을 거야"라고. 인터넷 세상에서 어렴풋이 본 말이었다. 열두 살 내가 할 수 있는 위로 중에는 제일 멋진 말이라고 생각했고 잠깐은 덜 추운 것 같았다. 스스로 멋지다는 생각이 들면 볼이 좀 뜨거워지곤 했다.

고등학생 때 갑자기 그 문화회관이 어디였을까 궁금했다. 그제야 궁금한 것도 이상하지만 어딘지 찾지는 않았다. 중요한 건 뿌연 눈보라 치는 길 끝에 나의 집이 있다는 거였다.

오늘 만난 혜영에게 이 이야기를 들려주었다. 그는 내게 이런 기억을 가지고 그림을 그리느냐고 물었다. 인터뷰에 참여한 자신을 어색해하는 그의 긴장을 풀어주려 해본 이야기였는데 갑자기 그림과 이어지는 질문을 받으니 당혹스러웠다. 잠시 숨을 고르고 대답했다. 친구를 위로하는 법, 나 자신을 좋아하는 법 같은 기억들이 지금의 나를 만들었으니까, 그때 느낀 걸 다시 떠올려 본다고. 그렇게 만들어진 감정들로 그림을 그리는 것 같다고.

이렇게 말하면서 새삼스레 느끼게 된다. 살아오며 얻은 많은 것들이 다 무언가가 되고 있다고. 오랜 우울감으로 말하는 게 귀찮아져 버린 혜영은 내 앞에 앉은 자신이 '어떻게 하나 보자' 싶은 마음을 가지고 왔댔다. 인터뷰 초반에 그가 말한 사진 작업 이야기가 떠올라서 웃음이 났다. 그는 어떤 인물들에게 상황을 쥐여주고 그걸 바라본다고 했다. 오늘 그의 어떤 인물은 자기 자신이었다.

내가 가진 슬픔과 그가 가진 우울의 뭔지 모를 간극 속에서 기억 위에 막이 생긴 것 같다는 그의 말이 떠오른다. 뿌연 안개와도 같은 기억의 깊이 속에서 불쑥불쑥 튀어나오는 것들이 그를 작업을 놓치지 않는 게 가장 중요한 사람으로 만든 것 같았다.

이 글을 쓰고 나니 어쩐지 볼이 뜨겁다. 이제 나는 이달 치의 안개 낀 그림을 그릴 것이다. 안개를 그리는 건 처음이라 잘할 수 있을지 모르겠다. 어떻게 하나 보자.

〈막, 막〉, 2021. 천에 동양화 물감, 유채, 91×91cm.

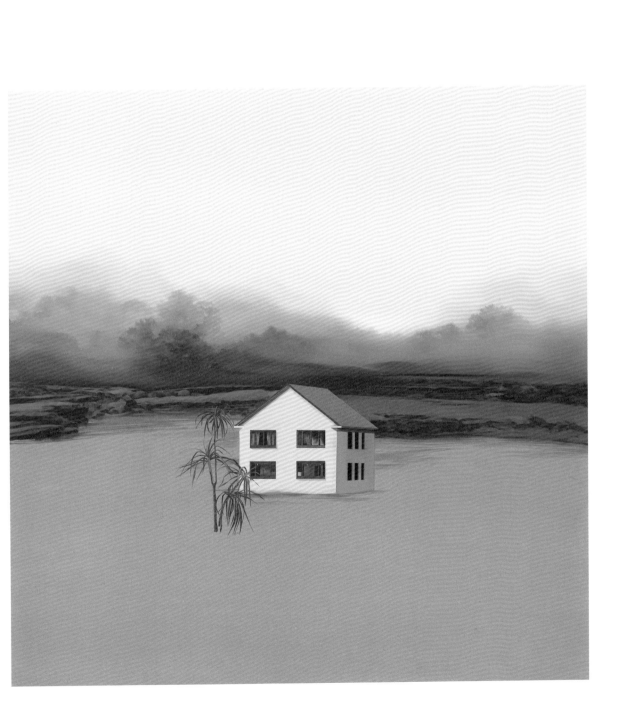

지난 2월에 받은 건강검진 결과를 시간 차를 두고 통지받았다. 당신은 여기가 안 좋으니 큰 병원에 가봐야겠다고, 그렇게 큰 문제는 아니니 걱정하지 말라는 말이 따라왔다. 당장의 통증이 없는 내 몸에 대해 생각하다가 금방 잊고 당장의 해야 할 일들을 했다. 금방 전화가 다시 울렸다. 마지막으로 나온 검사 결과지에 문제가 있다고, 의뢰서를 써줄 테니 역시나 대학병원에 가보라는 말이었다. 걱정하지 말라는 말이 이번에는 없었다. 휴대폰 화면에 두 건의 병원 예약 메시지가 미리보기로 떠 있었다.

　며칠 뒤 처음 가본 병원에서 접수를 하다가 휴대폰을 떨어뜨렸다. 깨진 휴대폰 뒷면을 보고 긴장했다는 사실을 알았다. 지금은 괜찮은 것 같아도 이대로 두면 안 된다며 다음 진료 예약을 했다. 작은 수술을 앞두고 사전검사를 하기 위해 커다란 병원 구석구석을 돌아다녔다. 집에 돌아오는 길에는 증상 없이 아픈 곳들에 대해 생각했다. 조금 울고 싶었는데 엄마가 너무 속상해해서 그럴 수는 없었다. 그래도 미리 알아서 다행이라고 엄마도 달래고 나 자신도 달랬다.

그렇게 미뤄진 약속으로 겨우 만난 이번 달의 혜영은 우리가 대화하는 동안 내가 그림으로 그릴 만한 이야기를 들려주지 못할까 봐 걱정했다. 하지만 그를 찾아들게 만드는 풍경들에 대한 이야기를 들려줄 때 어떤 장면이 눈앞에 그려졌다.

하루 중에서 해 질 때를 좋아해요. 한쪽 하늘은 빨갛게 물들고 반대쪽은 아직 파란색이어서 그 모습이 하나의 건물에 담기는 시간이요.

그와 비슷한 듯 다르게 나는 해 뜨기 전 가장 어두운 순간부터 어느새 환해지는 순간을 좋아한다. 희미하게 날이 밝아오는 빛, 그 무렵을 우리는 여명黎明이라 부른다. 2019년에 여명이라는 단어의 한자 '검을 여黎'를 '남을 여餘'로 바꾸어 제목을 붙인 그림을 그렸고 밝음이 남았다는 단순한 의미를 담았다. 어둡고 고요한 밤을 좋아하지만 안정되지 않는 아득한 밤도 분명히 있다. 그런 날도 어떻게든 밝아지곤 했다. 턱을 괴고 이제 막 다 그린 그림을 보던 날도 그렇게 나를 달랬다.

그가 이유 없이 울던 날도 같을 것이다. 증상 없이 아픈 곳들은 사물함 속 썩은 우유 혹은 난데없이 시드는 식물과도 같아서 외면할 수가 없다.

〈빛추이〉, 2021. 천에 동양화 물감, 유채, 72×50cm(2ea).

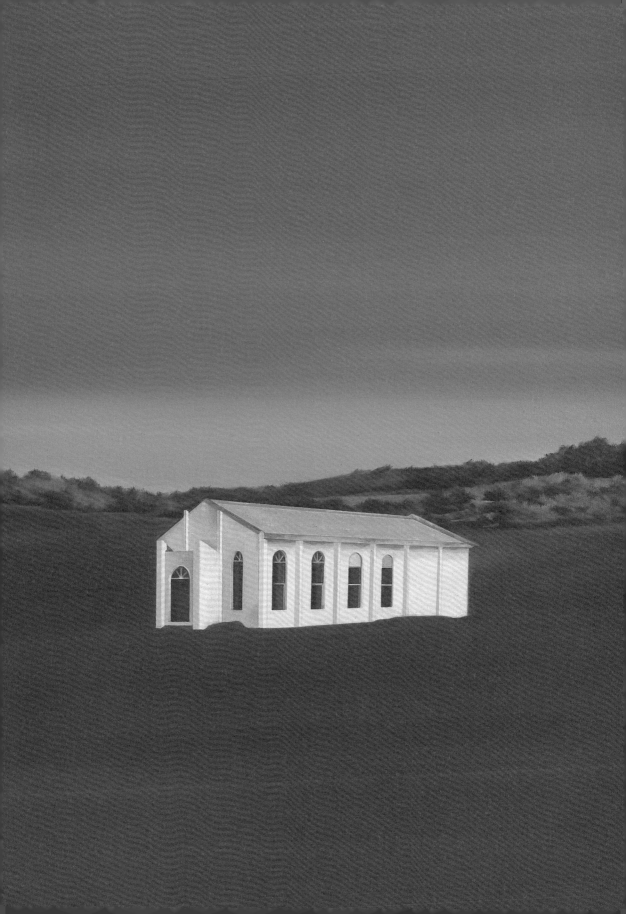

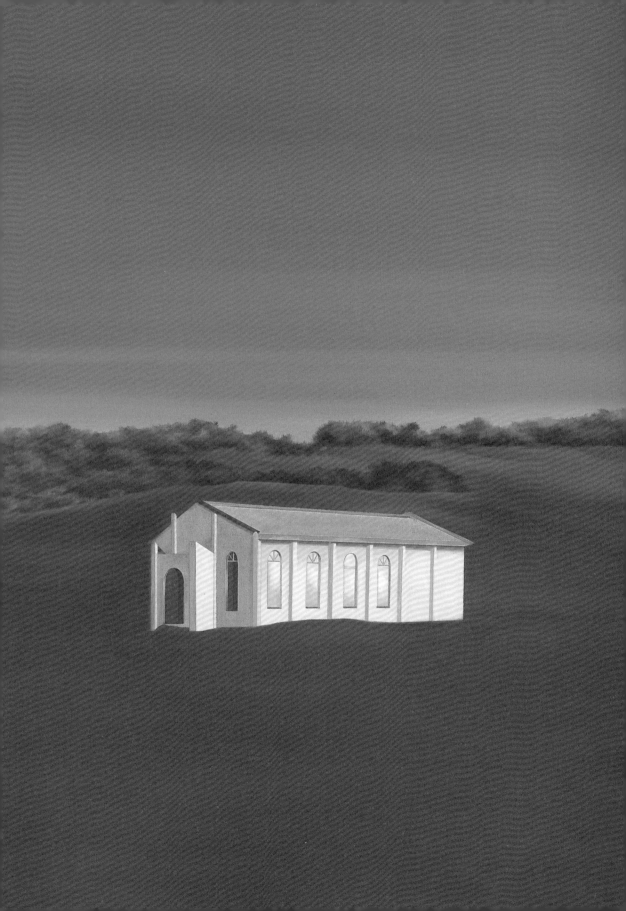

여름이 정말이지 푹 익었다. 집에서 3분 거리의 작업실을 가는 길에도 신호등에 서 있으면 머리가 어질어질하다. 레이스가 잔뜩 달린 엄마의 양산을 쓰고 도착한 작업실에는 여러 화분이 있다.

전시 때마다 선물받은 화분들을 3년간 차근차근 떠나보내고 겨우 남은 것이다. 내 키를 훌쩍 넘어버린 청하각 선인장과 커다란 잎이 달린 극락조, 꽃 피우기를 멈춘 판타지아. 이번 개인전 때 선물받은 익소라와 필리핀 디시디아. 그리고 새로 개업한 친구의 꽃집 로고를 그려주고 받은 아랄리아. 엄마가 예쁘게 기르던 걸 훔쳐 온 흑토이 선인장. 그림 재료를 사러 가다 안국역 길가에서 만난 아스파라거스 두 개.

잎이 나고 지는 게 가장 잘 보이는 극락조는 최근에 생긴 새순이 끝을 채 다 펴지 못하고 힘겨워하기에 물을 듬뿍 줬다. 며칠 후 살펴보니 생생하던 다른 잎 두 개가 갈색으로 상해 있었다. 아랄리아를 준 꽃집 친구에게 물어보니 과습이 문제였다. 물을 잘 주래서 화장실까지 이고 날라 흠뻑 주었는데 잎이 상하다니. 아직 통실통실한 줄기를 가위로 자르는데 미안했다. 쓰레기통에 들어가지도 않는 길이라 몇 번을 더 잘라 버려야 했다.

그다음 문제는 통풍이었다. 나의 낡은 작업실 창문은 겨우 1/4 정도 열리기 때문에 모든 화분이 바람을 충분히 쐬기에는 아쉬운 크기였다. 그런데 비가 들이닥칠 때는 너무 큰 크기라 장마철에는 집에서 낮잠을 자다가 뛰어가기 일쑤였다.

서투른 내가 고군분투하는 동안 멋대로 자라난 화분들은 모두 자연에서 온 것이고 그만의 규칙이 있어 지켜보는 즐거움이 컸다. 복숭아도 먹고 옥수수도 먹을 수 있어 좋지만 이번 여름은 특히나 식물 돌보기의 즐거움을 알게 된 것이 큰 기쁨이다. 화분들이 있는 작업실 중앙에는 에어컨이 없어 숨이 턱턱 막히지만, 초록색 이파리들을 만지고 물을 주고 바람 쐬어주는 동안은 아무래도 괜찮다. 무언가를 돌본다는 건 땀이 나도 즐거운 일인가 보다.

작은 창문을 대신해 선풍기를 틀고 극락조 뒤에 앉아 땀을 식혔다. 이파리가 기분 좋게 흔들리며 시원해지자 어느 선선한 날의 대화가 떠올랐다.

SNS 계정에 인터뷰에 대한 글을 올린 후 많은 혜영들과 연락이 닿았지만 다양한 연령대를 만나기에는 역부족이었다. 일주일에 한 번 화상으로 만나 각자의 작업 과정을 나누는 동료 작가들에게 이야기했더니 나만 볼 수 있는 메시지가 도착했다.

저희 엄마도 혜영이에요.

메시지를 준 작가의 어머니와 한 달 뒤 답십리 카페에서 만났다. 나에게는 낯설고 그에게는 익숙한 동네 카페의 문이 활짝 열리며 쾌활한 목소리가 들렸다. "하이~ 나 찾아오신 분 없었어?" 설레는 마음을 가진 사람의 기분 좋은 미소와 함께 대화를 시작했다.

인터뷰를 시작하기 전 나는 완전히 자신에 대한 이야기만을 나눌지, 이 자리를 만들어준 작가의 어머니로 이야기를 하고 싶은지 물었다. 엄마가 되면 자신의 이름을 조금 잃게 된다는 이야기를 자주 들었기 때문이다. 그 질문이 바보 같았다는 건 대화를 시작하고 얼마 안 돼 알 수 있었다. 그는 혜영이기도 하면서 너무나도 두 딸의 엄마였다.

그의 대학교 시절 이야기를 들을 때에는 어쩐지 경쾌한 리듬이 느껴졌다. 생기 있고 건강한 학생의 모습이 눈에 선했다. 첫 직장 생활 이야기를 할 때는 색색의 화장을 하고 단정한 유니폼을 입었다 해도 어쩐지 배경음악이 끊긴 흑백영화를 떠올리게 했다.

그는 여자아이가 태어나면 어른들의 얼굴에 실망이 비치는 시절에 나고 자랐다. 때로는 뜻대로 되지 않은 일들에 그저 흐르듯 살아왔대도 딸의 대학 진학을 응원하던 어머니가 있었다. 그리고 시간이 흘러 그보다 더욱 사랑하게 된 두 딸이 있다. 서투른 육아와 병행하면서도 놓칠 수 없던 일에 정년이 오면 그가 말한 전환기가 찾아올 것이다.

손에 쥔 모래 같은 과거 말고 발가락 사이의 모래를 떠올려 본다. 반짝이는 바다로 나아갈 발판이 되어줄 발가락 사이의 모래. 조금 성가시고 조금은 기분 좋은 따듯한 모래. 그곳에 앉아 온전히 자신을 위한 시간을 보낼 것이다. 그리고 아이와의 모든 순간을 기억하며 앞으로를 응원해 줄 것 같다. 하고 싶은 일을, 좋아하는 일을 반드시 계속하라고 말이다.

다시 화분을 본다. 상한 이파리는 잘라냈지만 새 이파리의 끝이 모두 펴졌다. 느리고 못나도 좋으니 원하는 대로 자라주길 바라본다.

〈발가락 사이, 반짝임〉, 2021. 천에 동양화 물감, 유채, 65×100cm.

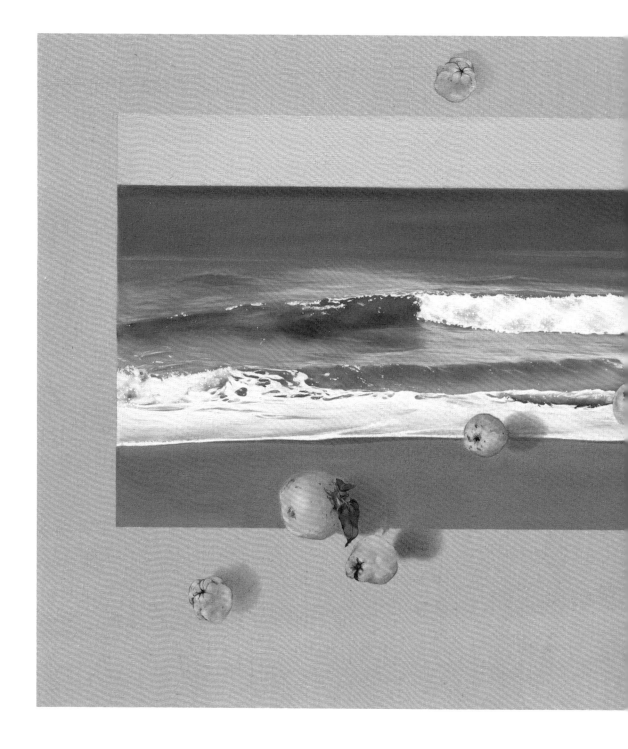

〈늦여름 향〉, 2022. 천에 동양화 물감, 유채, 41×53cm.

〈여름 자리〉, 2022. 천에 동양화 물감, 유채, 60.6×60.6cm.

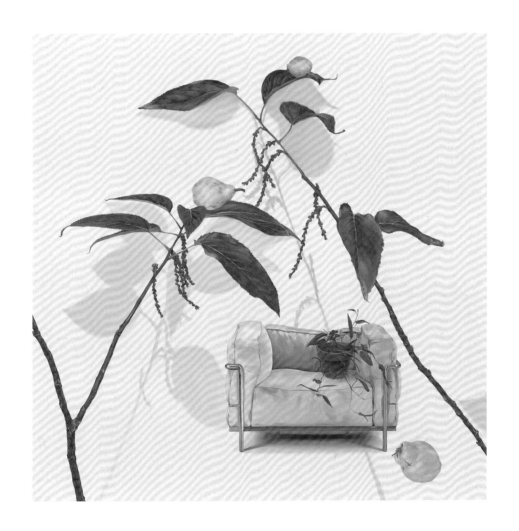

처음으로 2층 버스를 탔다. 목적지가 에버랜드인 버스 맨 앞자리에 앉아 오래전에 만났던 애인을 떠올렸다. 그때는 군인이면 에버랜드가 공짜였는데… 롤러코스터 한가득 까까머리가 빼곡했지. 지금도 그 좋은 할인 제도가 남아 있을지 궁금해하며 혼자 놀이공원에 입장했다. 사파리에 나른하게 누워 있는 사자도 보고 두 손을 모아 간식을 받아먹는 곰도 보았다. 동물원과 아쿠아리움은 더 이상 가지 말아야겠다고 생각했던 게 떠올랐다. 사파리에서 시간을 보내느라 인터뷰 약속에 늦었다는 사실도 깨달았다. 죄송하다는 문자를 여러 개 보내다가 꿈에서 깨어났다.

이부자리에서 일어나 정말로 에버랜드행 버스를 타러 강남역으로 향했다. 꿈속과 달리 에버랜드역을 지나쳐 용인의 어느 마을에서 인어가 되고 싶었던 사람을 만났다. 인어공주가 되는 건 실패했지만 스스로를 편하게 만드는 모습을 찾았고 못 하던 수영을 하게 되었단다. 금발은 아니지만 검고 길게 뽀글거리는 머리카락을 가진 그가 물속에서 시간을 보내는 모습을 상상해 본다. 오직 자신만을 생각하는 시간. 몸과 마음이 한 곳에 있는 순간. 기분 좋은 소진과 그만큼을 채워내는 활기. 나 또한 새벽 수영을 다니는 어린이였는데 왜 지금은 물에 뜨지도 못하게 되었는가. 숨 쉴 곳 없이 빼곡한 머릿속 생각들을 비우고 호흡에만 신경 쓰며 물속에서 유영하는 먼 미래의 내 모습도 즐겁게 상상해 본다.

어릴 때 부엌에서 참기름병을 훔쳐 옷더미에 숨겨놓았다. 감정이 자주 오르락내리락하던 그 어린이는 마음이 심란할 때마다 참기름병을 꺼내 냄새를 맡았다. 심란한 마음도 함께 자라나 이제는 그림을 그리면서 가다듬는다. 좋은 그림이 뭔지는 모르지만 이왕이면 잘 그리고 싶어서 하루 온종일 그 생각에 가득 차 있다.

인어와 참기름은 서로가 이상하다고 생각하며 각자의 이상에 관해 이야기를 나눴다. 우리가 가진 공통의 이상적 모습은 다른 이의 다른 모양을 이해해 보자는 것이었다. 서로에게 이야기하는 동시에 스스로에게도 다시 한 번 말했다. 타인의 다름을 이해하는 것은 곧 나의 다름도 이해받길 바라는 마음과 함께 올 테니까.

그러기에는 우여곡절이 필요하고 돌이켜 본 내 모습은 부끄러움의 연속이다. 어쩌면 앞으로도 부끄러운 일들을 만들며 살아갈지도 몰랐다. 그럼에도 자신에게 집중하는 시간을 거쳐 계속해서 호흡하는 이는 자연스레 확장되는 심폐 지구력처럼 넉넉한 마음을 가지게 될 테다. 우리는 그런 단계를 훈련 중이다. 점점 더 다른 이상함에 대해 '난 이래서 그랬어. 넌 그래서 이랬구나'로 보듬는 단계로 향해보자고 말했다. 헤엄치던 물 밖으로 걸어 나오면 그 후에는 여러 개의 모양들을 바라보자고.

이달의 가장 중요한 일정을 마치니 꾸벅꾸벅 잠이 온다. 집으로 가는 버스 라디오에서 자신을 평범한 직장인이라고 소개하는 이상한 사람의 사연이 흘러나온다. 사연은 평범하지 않다.

피곤을 떨치고 헬스장으로 간다. 수영은 먼 미래에 하기로 하고 지상 6층에서 운동을 한다. 아끼던 그림을 팔아 번 돈의 반절로 6개월 치의 운동 비용을 지불했더니 하루하루가 소중하다. 그중에서도 두 팔을 앞으로 쭉 펴서 밀어내는 운동을 좋아하는데 며칠 사이 10킬로그램 정도를 10회 더 밀어낼 수 있게 되었다. 한번은 다른 생각을 하다가 손목이 돌아갈 뻔해서 도저히 여러 생각을 끼워줄 머릿속 공간이 없다. 내쉬는 숨에 숫자를 세며 아무쪼록 그림을 그리고 싶은 이상한 마음이 없어지지 않게 해달라고 말한다. 어디에 빌어야 할지 몰라 좁고 앞으로 말려 있는 내 어깨를 펴면서 다짐한다. 집으로 돌아와서는 참기름 향기를 대신해 인센스 스틱을 하나 꺼내 불을 붙인다. 오늘은 아무래도 이 정도면 될 것 같다.

〈마음과 몸의 모양〉, 2021. 천에 동양화 물감, 유채, 29.7×42cm.

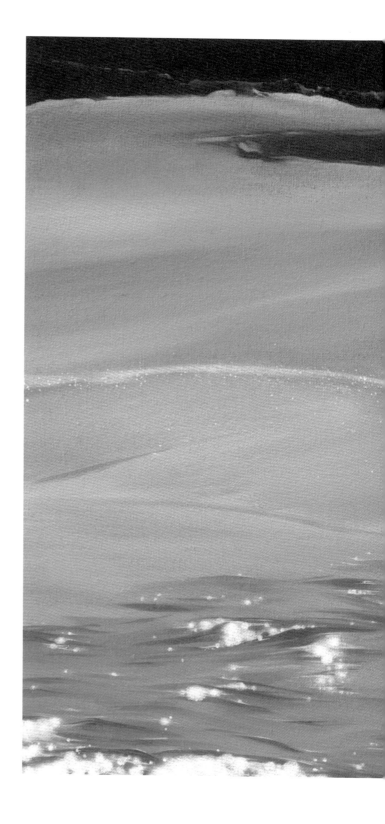

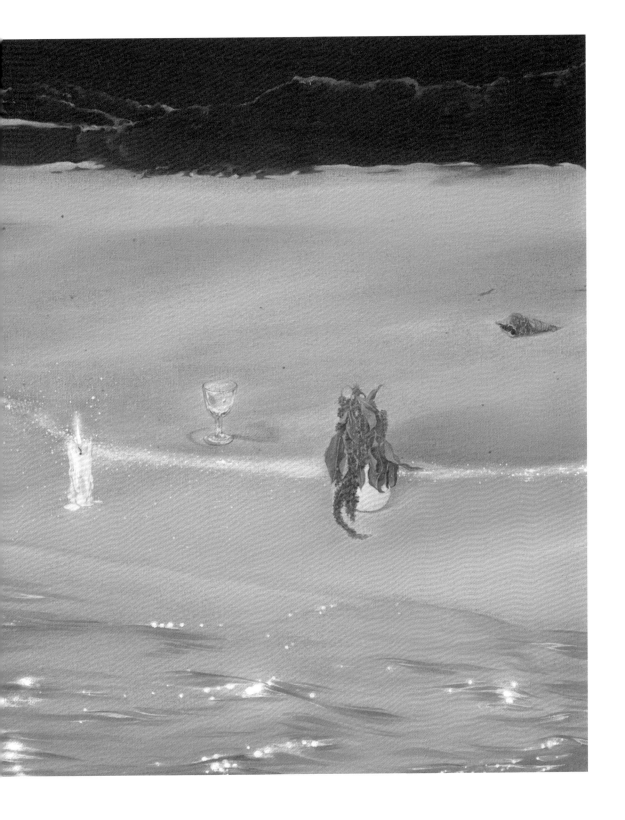

대가족이 모여 사는 집 한구석에 자꾸만 낙서를 하는 어린 여자아이가 있다. 주변은 시끄러운 욕설이 오가고 커다란 몸짓들이 날아든다. 함께 밥을 먹고 잠을 자는 이들이 생경하고 자꾸만 그곳에서 자신을 빼낸다. 도망간다.

영화에만 나올 것 같은 따듯한 오렌지빛 저녁 식사를 친구네 집에서 실제로 보던 날 아이는 부러운 마음보다도 다른 이의 삶에 대해 궁금증이 생겼다. 똑같은 사람을 만들어서는 왜 이리 다른 삶을 살게 하는 거냐고 신에게 묻는 밤이 길다.

아이는 자라서 또 다른 북적북적한 장소에 서 있다. 모자를 눌러쓰고 모르는 사람들을 본다. 저 사람들은 어떤 삶을 살고 있을까 상상한다.

사람답게 살고 싶다고, 귀한 삶을 살고 싶댔는데 그래서 그는 자꾸만 다른 곳을 봤던 걸까.

내일 죽는 것은 무서우니 오늘 하고 싶은 일을 하고 내일은 정리를 하고 내일모레쯤 죽어야겠다고 생각해 오던 그에게 책임지고 싶은 사랑스러운 여자아이가 생겼다. 이제는 선을 그린다. 아주 가는 세필로 꼬박 두 달을 긋고 또 그어 하나의 그림을 완성시킨다. 선을 그을 때마다 마음이 가라앉아 위로를 받는다. 자꾸만 발가벗겨지는 상처들 위에도 선을 긋는다.

오늘은 나와 만나 지난한 이야기를 한다. 고되다 못해 애처로운 이야기들을 웃으며 전하기까지는 몇 겹의 마음이 필요했을까. 그를 앞에 두고 도저히 울 수가 없어 참고 또 참은 후에 그 덕분에 알게 된 영화 〈일 포스티노〉를 보며 훌쩍인다.

영화는 이탈리아의 작은 섬마을 우체부 마리오 루오폴로가 유명한 시인 파블로 네루다를 만나 시와 은유에 대해 알게 되는 이야기를 담는다. 네루다는 먼 곳에 있는 자신의 친구들에게 이 섬의 아름다움에 대해 말해줄 것을 청하고 마리오는 생각 끝에 자신이 사랑하는 여인의 이름인 '베아트리체 루소'라고 짧게 답한다. 섬마을에서의 망명이 끝난 후 조국으로 돌아간 네루다를 위해 마리오는 섬이 가진 소리들을 녹음한다. 마을의 아름다움을 겨우 베아트리체라고 표현하던 남자는 섬의 또 다른 아름다움들을 발견하고 모은다. 시인의 눈으로 섬을 한 겹 더 들여다보게 된 마리오와 그를 돕는 우체국장의 귀여운 뒷모습이 마음에 남지만 무엇보다 그가 발견한 아름다움들을 잊을 수 없다.

칼라 디 소토의 작은 파도
큰 파도
절벽에 부는 바람
덤불에 이는 바람
아버지의 서글픈 그물
고통의 성모 교회 종소리와 신부님
별빛이 반짝이는 섬의 밤하늘
아기 파블리토의 심장 박동 소리

　　이 아름다움은 오늘 혜영이 내게 해준 말들과 흩어졌다 다시 또 겹쳐진다. 마리오가 시를 만나 마음속에만 가지고 있던 감정들을 표현하는 방법을 알게 된 것처럼 어린 그도 화선지에 물감이 퍼지는 모습을 보고 눈물을 흘려냈다. 그리고 깨달았다. 그림이 자신의 삶을 변화시켜 줄 것이라는 걸.

　　나도 나의 그림을 그린다. 더 이상 집에 대한 마음이 서글프게 남지 않기를 바라며 커다란 바위들을 만든다. 슬픔을 막아내기에 이 정도면 충분할지 고민한다. 그럼에도 물기 어린 시련이 분명 올 테다. 그조차도 잘 이겨내기를. 오늘 하고 싶은 일을 하고 내일 정리하고 모레 생을 마감하지 않기를. 오늘은 길 가던 고양이가 되어보고 내일은 꽃이 되어보고 모레에는 또 새로운 무언가가 되어 그 시선들을 상상해 보기를. 덮으려 해도 자꾸만 비집고 나오는 지난날들을 버텨준 그 대단한 어린아이를 위해서 오늘도 잘 지내기를 바라본다.

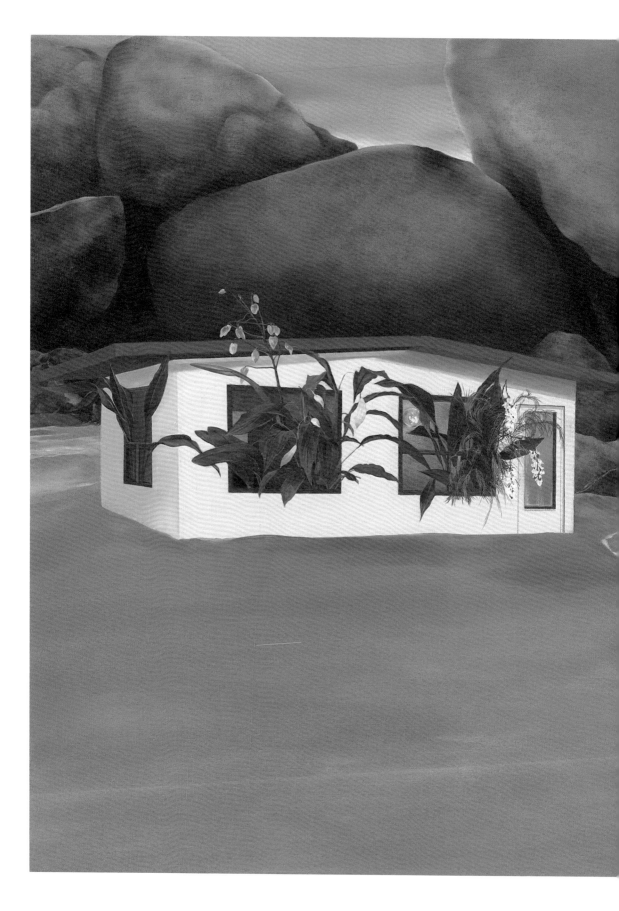

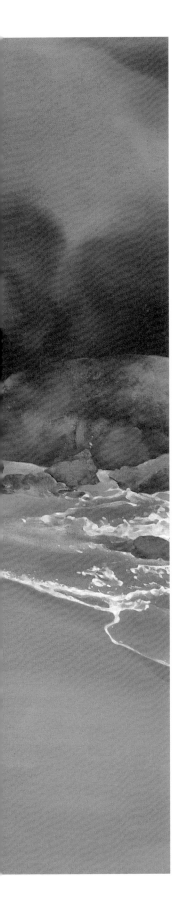

〈이 안에 사랑이 있구나〉, 2021. 천에 동양화 물감, 유채, 50×50cm.

지난봄에는 작업실을 얻기 위해 각종 부동산 앱과 네이버 카페를 하루에도 수십 번씩 들락날락했다. 근처 재개발 지역의 새로 올린 건물들이 마음에 들어왔지만 세 달 정도 월세를 내면 주머니에 남는 게 없을 것이었다. 게다가 관리비가 10만 원이 넘었다. 그사이 엄마는 단골 피부관리숍 건물 3층의 영어학원이 공실이라는 소식을 가져왔다. 영어학원이 이래서야 아이들이 공부가 될까 싶게 화려한 벽지가 붙어 있었다. 그제야 옆 동네 건물의 비싼 관리비가 납득이 갔다. 깨끗한 계단과 엉덩이가 시리지 않을 화장실을 얻으려면 돈을 많이 내야 하지. 며칠 후 그곳에 짐을 풀었다.

어수선한 공간이 정리되는 동안 친구들은 동네에 아지트가 생긴 기념으로, 생일자를 축하할 자리로, 내가 자주 외로움을 타기 때문에 등의 이유로 거의 매일 찾아왔다. 한바탕 손님들을 맞이하고 난 작업실에서 혼자 그림을 그리다 짧은 집중력을 견디지 못해 의자를 빙그르르 돌렸다. 또 다른 의자가 눈에 띈다. 머리 닿는 부분이 살짝 해진 투박하고 커다란 가죽 의자. 엘리베이터가 익숙해진 손님들이 오랜만에 낡은 계단을 올라온 후 차지하고 싶어 하는 그 의자는 어쩐지 상담실 의자 같다. 혼자만의 공간을 얻자마자 중고거래 앱을 통해 처음 산 고가구들의 서비스쯤으로 따라온 거였다.

문래동의 한 아파트에서 사방탁자를 꺼내오는데 주인분께서 나를 불러 세웠다. "아버지한테 사드렸던 건데 낡아 보여도 좋은 거예요. 한번 앉아보고 괜찮으면 같이 가져가요."

처음 만난 사람들 앞에서 푹신한 의자에 파묻혔다. 아저씨가 의자 옆 레버를 돌리자 이번엔 눕혀졌다. 여러 사람들 사이에 둘러싸여 낯선 천장을 바라보다가 결국 가지고 왔다.

날씨가 크게 두 번 바뀌는 동안 많은 친구들이 그 낡은 의자에 기대 슬픈 날에는 울기도 하고 지친 날엔 짧은 잠을, 또 작은 한숨 같은 말들을 뱉고 가기도 했다. 가끔은 내가 먼저 연락해 앉혀두었다. 불을 어둡게 낮추고 낮잠 잘 때 주로 듣는 의미 모를 외국 노래도 틀어주곤 했다. 내 어깨가 무거운 날 스스로 하는 행동이었는데 과거의 내가 부끄럽거나 미래의 내가 괜히 안쓰러운 날 그랬다. 감정의 곡선이 위아래로 마구 요동치는 날에는 꼭 가까운 사람들에게 모난 말을 쏟아내는 나쁜 버릇이 있어 혼자인 편이 나았다. 혼자서 소모하고 스스로 치유하면 될 일이라 생각했다. 다른 사람의 크고 작은 속상함, 표정과 말들을 들어줄 품을 언제나 만들어두었지만 반대로는 늘 어려웠다. 마음이 무거우니 몸도 무거운 것 같아 길 건너 병원에 도수 치료를 받으러 갔다. 바닥에 똑바로 누우면 꼬리뼈만이 몸을 지탱하는 것처럼 통증이 느껴져 오래 치료를 받은 터라 언제 방문해도 물리치료 선생님이 눈인사를 해주시는 곳이다.

좁은 침대에 엎드려 익숙한 손놀림의 치료를 받는다. 뻣뻣하게 굳은 어깨와 등 전체의 뻐근한 통증은 그림을 그릴 때 몸에 힘을 주는 습관 때문인 듯했다. 선생님은 휴대폰 카메라를 켜 차렷 자세를 하고 앉은 내 어깨를 촬영했다.

거울로만 봐도 알겠지만 어깨가 엄청 비뚤어 있지? 우리 또 자주 봐야겠다! 그래도 걱정 마. 다른 사람들도 조금씩은 비뚤어져 있어.

차가운 고무 흡착기들을 등에 주렁주렁 달고 엎드려 다른 사람들의 어깨를 떠올렸다. 평소에 주의 깊게 보는 부위가 아니어서 잘 떠오르지 않는다. 그러는 사이 기계는 요란한 소리를 내며 오늘 치료의 끝을 알렸다. 윗옷을 챙겨 입고 엉거주춤 침대에서 내려와 다시 작업실로 돌아가는 길에 친구 브이에게 전화가 왔다. 하루 걸러 연락하는 사이인데 매번 '별일 없지?'라고 묻는 애였다.

별일 없지?

별일이야 매일 있지. 지금 등에 페퍼로니 한가득 만들고 작
업실 가고 있어.

페퍼로니? 피자?

아니. 저주파 치료 있잖아. 부황 같은데 찌릿찌릿한 거. 그
림 그릴 때 자꾸 어깨에 힘을 줘서 귀까지 닿을 지경이야.

자주 통화를 해도 대부분 나는 시시콜콜한 별일이 많았지만 내가
브이에게 되묻는 일은 없었다. 물어도 아무 말 없이 웃을 게 뻔했다.
나의 오랜 연애가 끝난 다음 날 브이는 여러 친구들이 다 함께 작업실
에 온다는 것을 알고 그다음 날로 약속을 미뤘다. 이틀 내내 고장 난
것처럼 멀쩡하던 나는 브이가 나무 의자에 앉아 나를 바라보자마자
눈물이 쏟아졌다. 그 애의 다정함에 기대 눈물 콧물 다 쏟으며 말했
다. 브이는 매번 그런 식으로 들어주었다.

나와 예정에 없던 산책을 하다가 별안간 5년 전 잠시 연락이 안 되
었을 때의 일을 말해주기도 했다. 그때로 돌아가 애를 껴안아 줄 수 있
으면 좋을 텐데 생각하며 앞서 걷는 브이를 본다. 나만큼이나 어깨가
비뚤어져 있다. 몸에 힘을 준 시간들이 길었다 말해주는 것 같다. 한강
으로 가는 길목에 멈춰 서서 오늘 병원에서 배워 온 스트레칭을 알려
주기로 한다.

이렇게 손바닥을 벽에 붙여서 몸을 지탱하고…

브이와 헤어지고 돌아와 의자에 누워 낮잠을 잔다. 아까까지는 혼
자였던 것 같은데, 그래도 괜찮을 것 같았는데 여기에 기대어 있다 간
사람들이 떠오른다. 꼬리뼈 혼자서 지탱하기엔 몸이 가진 우여곡절의
곡선이 너무 많다.

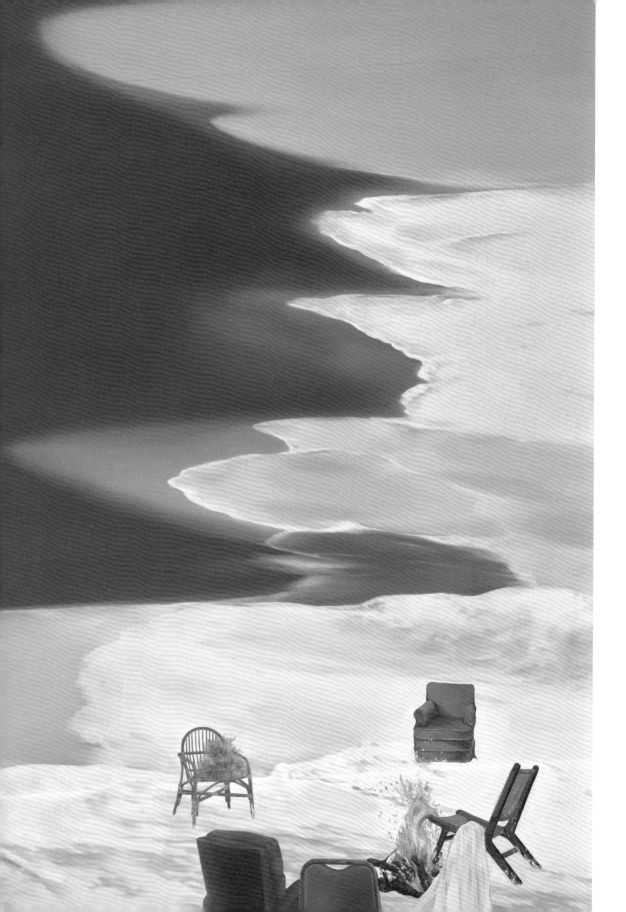

〈기대 앉는 우리들〉, 2021. 천에 동양화 물감, 유채, 90×42cm.

얼마 전 알게 된 백룸The Backrooms 괴담은 누군가 인터넷에 올린 베이지색 카펫과 노란 벽지, 평범한 형광등이 줄지어진 공간의 사진 한 장으로 시작되었다. 같은 공간이 끝없이 반복되어 그 속에서 헤매다가 도무지 빠져나갈 수 없다는 내용을 여러 사람이 이어받아 2차 창작물을 만들어냈다. 그중에서도 9분짜리 단편영화로 만들어진 〈The Backrooms(Found Footage)〉에서는 노란빛의 끝없는 공간 속에 괴이하게 움직이는 생명체까지 등장해 화면을 쫓아오고 결국에는 무엇이 있을지 모를 또 다른 구멍 속으로 빠지게 된다. 사람들에게 공포를 유발하는 공간 뒤의 공간은 괴생명체가 쫓아온다는 설정을 더하지 않는다면 내게는 몇 가지 기억을 꺼내보게 만든다.

그중 가장 오래된 기억은 아홉 살 무렵 초대받은 생일파티였다. 장소는 당시 유행하던 커다란 실내 놀이터였다. 공주 드레스를 입은 오늘의 주인공과 종류별로 담긴 과자, 예쁜 색의 버터크림 케이크도 좋았지만 가장 눈길을 끄는 건 단연 처음 접해보는 놀이기구들이었다. 부잣집 햄스터의 집처럼 복잡해 보이던 놀이터는 사실 모두 이어져 있어 금세 구조를 파악할 수 있었다. 엉덩이가 덜덜덜 떨리는 미끄럼틀과 손잡이를 잡고 하강하는 놀이 기구를 몇 번 타고 나니 금세 지루해졌다. 침까지 흘리며 노는 친구들을 뒤로하고 실내 놀이터의 구석구석을 살펴보았다.

그 후 약 5년 뒤에는 눈물 바람으로 엄마를 설득해 지하철로 한 시간이 넘는 거리의 커다란 놀이공원에 갔다. 집 앞으로 나를 데리러 온 친구들에게 엄마는 너희들끼리만 보내는 게 걱정스러워서 아줌마가 반대했는데 어제 혜영이가 엉엉 울었다고 말했다. 부끄러워진 나는 친구들에게 의지한 채 놀이공원에 도착했고 에스컬레이터를 올라가자 한눈에는 도저히 담기지 않을 공간이 나타났다. 입 밖으로 탄식이 나왔다. "이렇게 넓으면 도대체 어떻게 탐색을 하라는 거야." 아무도 시킨 적이 없는데 괜히 부담스러웠다. 인공 연못 속을 지키는 가짜 호랑이와 동전을 넣으면 엉덩이에서 초콜릿이 나오는 말 모형을 포함해 커다란 놀이 기구들을 이루는 작은 모형 하나하나를 눈에 담으며 이 거대한 장소의 면면을 깊숙이 보고 싶었다. 이렇게나 기이하고 신비한 장소라면 사람들이 만들고 칠해둔 구조물 뒤편에 또 다른 공간이 펼쳐져 있을 것만 같았다.

고등학생이 되어 동양화를 처음 배우던 어느 여름에는 뉴질랜드로 가는 비행기에 올랐다. 어학연수의 이름을 단 여행이었다. 어딜 가도 고사리 그림이 그려진 나라에 조금은 익숙해질 즈음 한적한 바닷가로 봉사활동을 하러 갔다. 해변 곳곳의 쓰레기들을 봉투 가득 주워 담으면 자유 시간을 가질 수 있었지만 흰 모래를 밟으며 천천히 걸었다. 깨진 조개 조각, 떠밀려 온 해초와 함께 낯선 언어로 적힌 과자 봉지도 햇빛을 받아 함께 빛났다. 자잘한 쓰레기들을 여러 개 줍고 있는데 일주일 새 부쩍 친해진 동생이 귀여운 말투로 꾸짖는 소리가 들렸다. 작은 것들만 주워서 언제 바다에 들어가 놀겠냐며 짝을 잃은 슬리퍼, 부서진 스티로폼, 주인 잃은 모래놀이 장난감 같은 걸 내 봉지에 넣어 주었다. 금방 묵직해진 쓰레기 봉지를 인솔 선생님께 드리고 나서야 내가 서 있는 장소를 제대로 봤다. 지금껏 본 바다 중 가장 기억에 남는 건 에메랄드빛의 우도 바다였는데 이곳의 바다는 어떤 색을 섞어도 만들 수 없는 근본의 색, 일차색 세 가지 중 파랑을 그대로 풀어둔 듯했다. 기시감과 미시감이 번갈아 가며 느껴지는 묘한 순간이었다.

실내 놀이터에서 놀이공원, 그리고 저 먼 나라의 해변으로 나의 세계가 넓어지며 느낀 것은 모험심이 아니라 두려움과 조바심이었다. 실내 놀이터의 구석에는 또 다른 문이 아니라 먼지 쌓인 창고가 있다는 것, 놀이공원의 구조물 뒤편에는 칠이 벗겨지거나 고장 난 놀이 기구 혹은 그 거대한 세계를 움직이기 위한 사무실이 있다는 것을 알아버린 후였지만 이 바다의 끝, 저 먼 곳에는 분명히 또 다른 세상이 꿈틀대고 있을 것이었다. 이 웅장한 장소는 19세기 낭만주의 풍경화 속 대자연처럼 경외감을 불러일으켰고 새삼 너무나 거대해서 차라리 몰랐으면 좋았겠다는 생각이 들었다. 나고 자란 도시를 한 달 이상 벗어나 본 적 없는 내가 겪지 못한 세상이 얼마나 많을지 가늠조차 할 수 없었다.

일생 중 가장 긴 여행을 마치고 돌아왔지만, 방학이 아직 한 달 정도 남아 있었고 아직 한창일 여름 보충 수업을 듣기 위해 학교로 돌아갔다. 동양화 입시에 주로 쓰이는 정사각형 화선지를 마주해 눈앞에 놓인 라면 봉지, 배추, 국화꽃 등을 그려 넣느라 한여름의 생각들을 잠시 잊고 지냈다. 실기시험 시간인 서너 시간을 나와 씨름한 얇은 한지들이 꽤 쌓일 무렵 대학교에 입학했고 1년 동안은 화가보다 화백이라는 말이 어울리는 옛 분들의 그림을 따라 그리며 시간을 보냈다.

이듬해부터 친구들은 각각 주변의 인물, 다양한 정물 혹은 장소 등 자신만의 그림을 그려내고 있었다. 그중 장소를 바라보는 것은 그림을 그리는 이들에게 중요한 주제가 되어 일상에서 자신을 사로잡는 장면들을 포착하곤 한다. 한 걸음 더 나아가 특정 장소에 작가의 기억과 감정을 넣은 그림을 그려내는 경우도 많다. 또 절경으로 알려진 여러 나라 곳곳의 자연 풍경들은 그 자체로 경이로워 말 그대로 자연스럽게 화가들을 불러 모은다. 이 밖에도 장소를 인지하는 방식에 따라 다양한 그림들이 탄생하지만, 그중 내게 가장 흥미로운 것은 가상의 장소를 만들어내는 것이었다.

이젤 위에 놓인 텅 빈 화판과 마주 보며 나에게는 어떤 장소와 공간이 있을지 고민했다. 잠시 잊고 지냈던 생각들을 떠올리며 아무도 살지 않는 빈터를 만들어 집을 짓고 바다를 채우고 식물을 그려 넣었다. 불 꺼진 집의 어두운 창, 바다와 의자, 식물들이 등장하는 나의 공간. 풍경에 마음을 투영하고 오랜 응시 끝에 그 뒤의 공간을 상상할 수 있는 곳. 그렇게 나무 화판과 천 위에 내 세계를 펼칠 수 있으니 세상의 곳곳을 눈에 담지 못한대도 괜찮았다. 내 오랜 기억 속 두려움과 조바심은 사실 신비감을 동반하고 있었다. 앞으로 오랜 시간 그림을 그리며 살아보기로 마음먹은 후 붓 끝에, 물감 사이사이에 묻어 있는 불안함과 초조함을 달래줄 강한 힘이었다.

〈젖은 모래, 푸른 천〉, 2023. 천에 동양화 물감, 유채, 72.7×90.9cm.

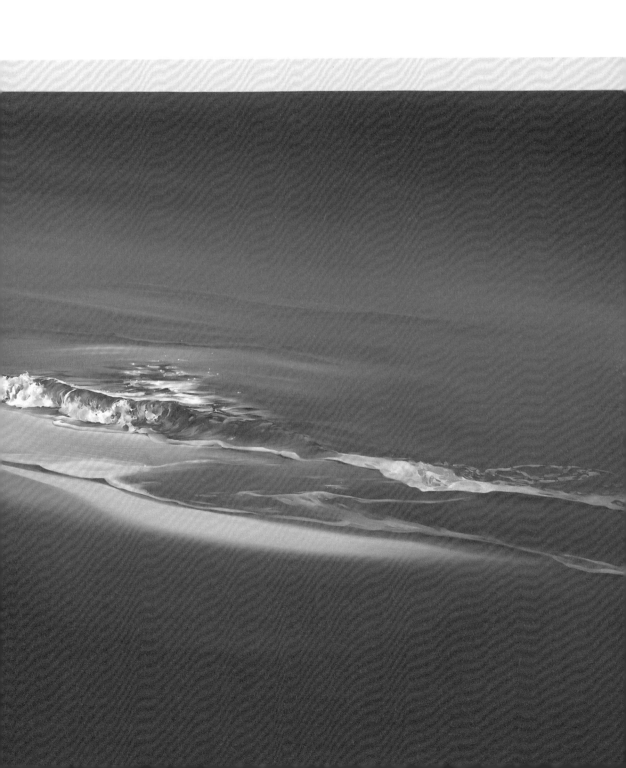

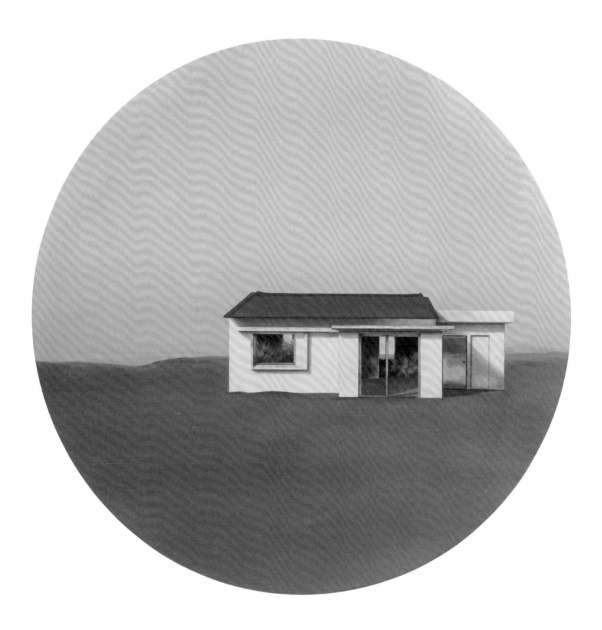

〈빈터, 빈집〉, 2020. 천에 동양화 물감, 유채, 60×60cm.

〈생경〉, 2019. 천에 동양화 물감, 25×25cm.

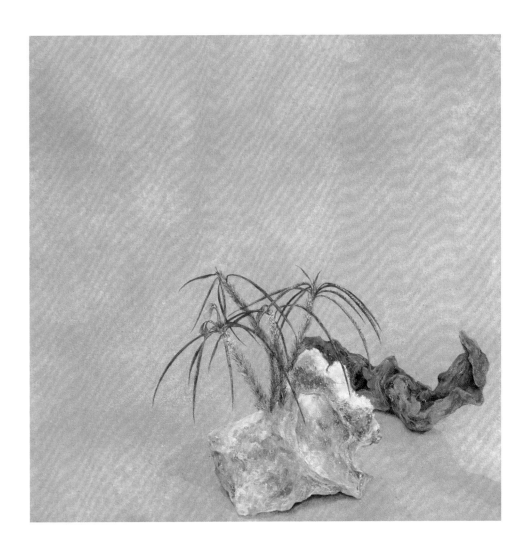

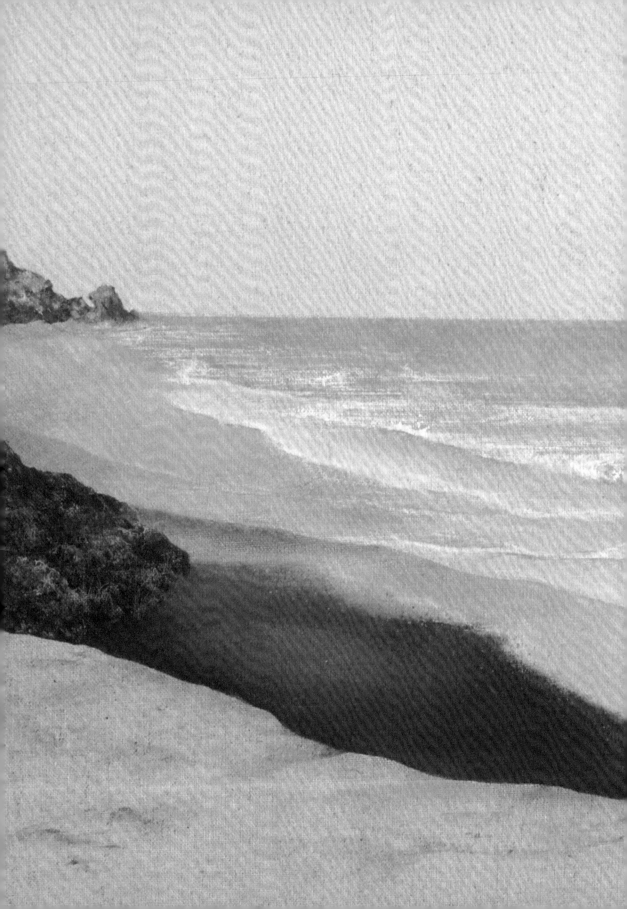

〈꿈 3〉, 2019. 천에 동양화 물감, 25×25cm.

〈곰〉, 2019. 천에 동양화 물감, 72×36cm.

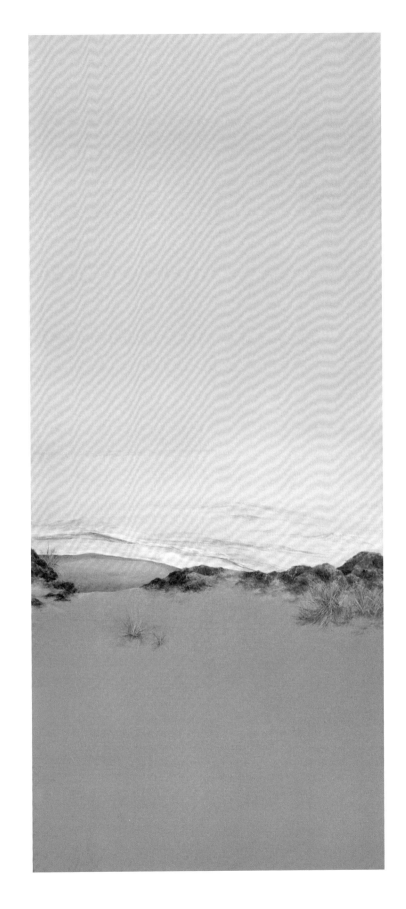

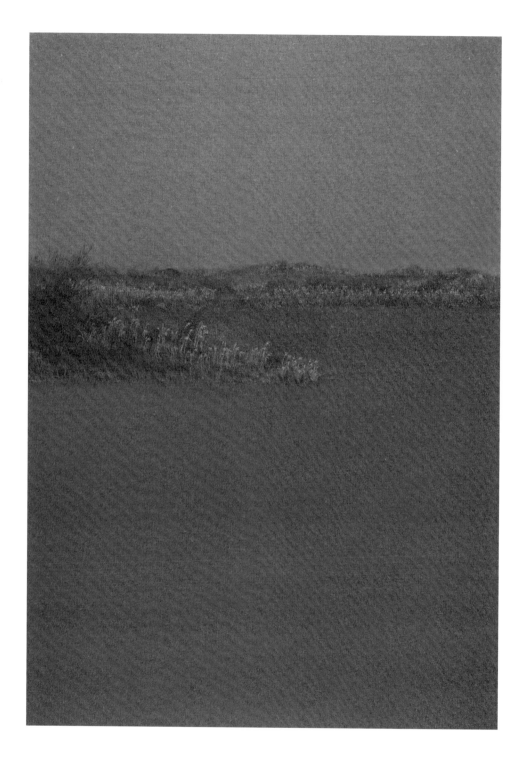

〈밤, 바람〉, 2019. 천에 동양화 물감, 42×29.7cm.

〈모과향 바다〉, 2020. 천에 동양화 물감, 52×37.2cm.

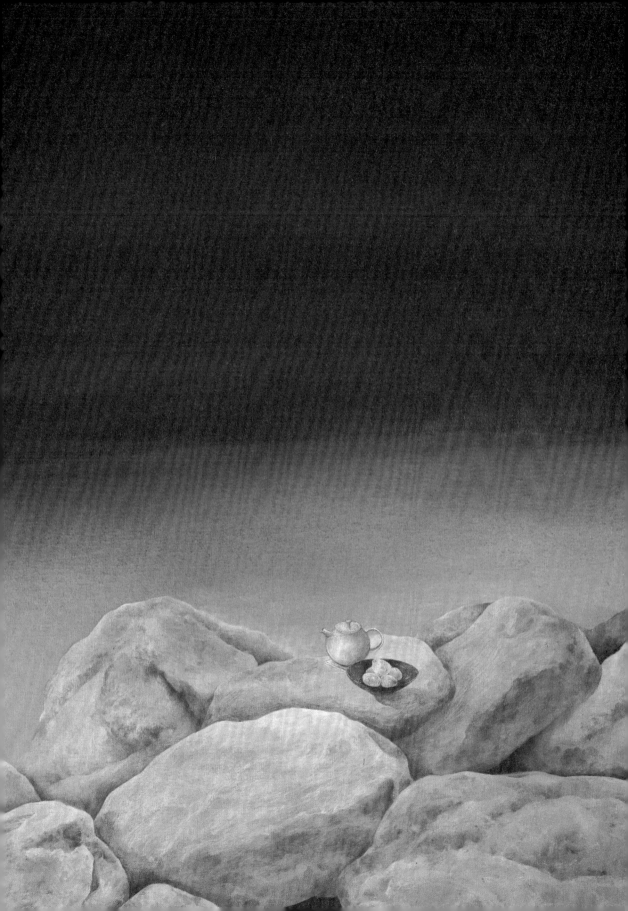

일주일째 내 몸에 딱 맞는 간이침대 위에서 아침과 밤을 맞았다. 새해 첫 달부터 작은 교통사고를 당해 입원한 엄마의 곁을 지키는 중이었다. 간호사 선생님께서 "따님이 어머님을 정말 좋아하나 봐요"라고 하셔서 머쓱하게 웃었다. 평일과 주말 할 것 없이 붙어 있으니 할 일 없는 철부지 같아 보이려나 생각했다. 하루에 한 번 가습기 물을 채우거나 거동이 불편하신 분들의 식사를 대신 옮겨드리는 작은 일들을 했다. 조용하고 따뜻한 온도의 병실이 꽤 안정적이어서 아침에는 엄마보다 더 늦게 일어나고 밤에는 누구보다 일찍 잠들어서 날이 갈수록 양 볼이 반질반질 빛났다.

집에서 가져온 이불로 아침 햇빛을 가리고 있을 때쯤 엄마와 옆 침대 아주머니들이 시시콜콜 이야기하는 소리가 들리곤 했다. 엄마는 버스 정류장에 잠시 서 있는 찰나에도 꼭 옆 사람과 짧은 대화를 나눴다. 아기라도 안고 있는 분이 계시면 100퍼센트의 확률이었다. 이번에도 반나절 만에 양옆 침대 아주머니의 뵌 적 없는 가족들 소식까지 모두 알게 되었다. 사흘 정도 지나서는 병원 식당의 조리사께서 내 몫의 식사까지 챙겨주셨다.

위급한 상황이 거의 생기지 않는 작은 동네 병원에서의 조용한 날들이 흘러갔다. 그중 유일하게 약속이 있던 날, 편집자와의 만남이 있었다. 인연 없이 그림을 보러 와주시는 발걸음 하나하나가 소중하지만 얼마 전 유독 눈에 띄는 SNS 게시물이 보였다. 나의 그림 아래 다정히 붙은 문장. 그림을 그리며 내가 담은 이야기와는 전혀 달랐지만 결말이 여러 개인 소설책이 생각나 즐거웠다. 올린 글과 사진들을 구경하다가 문득 만나서 이야기를 나누고 싶어졌다. 그리고 정말로 만났다. 생각나는 이야기들을 정신없이 말하는 편인 나와 달리 차분한 편집자와 여러 이야기를 나누다가 덜컥 글을 써보기로 약속했다.

선물받은 그림책들을 품에 안고 돌아와 가족들이 모인 병원 앞 식당에 갔다. 아직 흥분을 가라앉히지 못해 콧구멍이 커진 채로 새로운 소식을 전했다. 이제 두 가지의 일을 하는 작가가 되겠다고 말하자 아빠는 그래서 책이 언제 나오는지 물었다. 1년쯤 걸리지 않겠느냐 대답했는데 그게 벌써 3년 전 일이 되었다.

가벼운 마음으로 어떤 그림을 그리는지, 어떤 마음과 이야기를 가졌는지 쓰면 되겠지 생각했는데 전혀 그렇지 않았다. 다른 사람들 글도 열심히 읽어보았지만 다들 어찌 이리 재미나게 쓴 것인지, 언제 이런 일을 겪고 이겨내고 성장한 것인지, 매번 감탄만 하다가 끝이 났다.

병실 멤버들과 정이 든 엄마는 문병을 온 손님들의 손에 들려 있던 비슷비슷한 과일과 음료수를 서로 주고받은 후에 일상으로 돌아왔다. 이불이 자꾸만 삐져 나가는 간이침대에서 슈퍼싱글 사이즈의 침대로 돌아왔지만 편하지가 않았다. 잘하고 싶은 일이 생겼을 때의 설레고도 무거운 마음에 눌려 있던 중 병원에서 매일같이 들던 평범하고 기쁘고 슬픈 이야기들이 지나갔다. 누군가 이야기를 시작하면 앞에 앉은 사람이 맞아 맞아, 그치 그치, 하는 식의 꼭 두 번 소리 내는 호응의 리듬이 함께 들리는 듯했다. 자리에서 일어나 출근 준비를 하던 엄마에게 사람들과 대체 무슨 얘기를 그렇게 많이 하느냐고 물었다. 이야기를 나누다 보면 그 사람이 말하는 것과 듣는 것이 자기의 삶에서 중요한 곳으로 향하는 걸 볼 수 있다는 대답이 돌아왔다.

사는 게 다 보이지 않는 사람들, 하지만 분명히 살아가고 있는 사람들의 이야기를 나도 빌려보고 싶었다. 같은 시대를 살아가고 있는 여성들의 이야기가 궁금하기도 했다. 혼자서 그림을 그리는 동안 스스로에게 하던 말들을 떠올리며 적어본 질문들은 다음과 같다.

나에게 가장 많은 것은 무엇일까요?
최초의 기억이 뭔가요?
정말 별게 아니어서 말하지 않은, 못한 이야기가 있나요?

마지막 질문은 엄마를 닮아 대화하기를 좋아하는 내가 자주 꺼내는 주제였다. SNS에 인터뷰를 해줄 혜영들을 찾는다는 글을 올렸고 예상 외로 다양한 혜영들에게서 문자가 도착했다. 대형 마트에서 장을 보다가 한가운데에 멈춰 서 답장을 보내느라 짜증 섞인 소리를 듣기도 했지만 아무래도 괜찮았다.

그간 혜영들과의 대화에서 충분히 울고 웃었다. 호기롭게 시작한 것에 비해 많은 분들을 만나지는 못했지만 처음 만난 눈을 마주 보고 나눈 이야기들이 넘실거린다. 겪어보지 않은 삶과 선택지들을 듣다 보면 나와의 공통분모를 찾아보게 되는데 혜영들이 가진 이야기들은 온전히 그들의 것이라 소설책을 읽듯 듣고 집에 오는 길에 덮어두었다. 별게 아닌 이야기로, 혼자서 품어도 괜찮았을 이야기들을 말해보자고 했는데 결국 살아가는 태도에 대한 큰 고민을 나눴다.

오래 마주 앉은 그림들은 전시장의 벽에 걸리기 전부터 나와 정이 들어 전시를 할 때쯤엔 오래된 친구를 소개하는 기분이 되고는 했는데. 글들은 어떨까? 그림도 글도 혼자서만 할 수 있다고 생각해 왔지만 함께 다정히 듣고 쓰고 그려본 날들이었다.

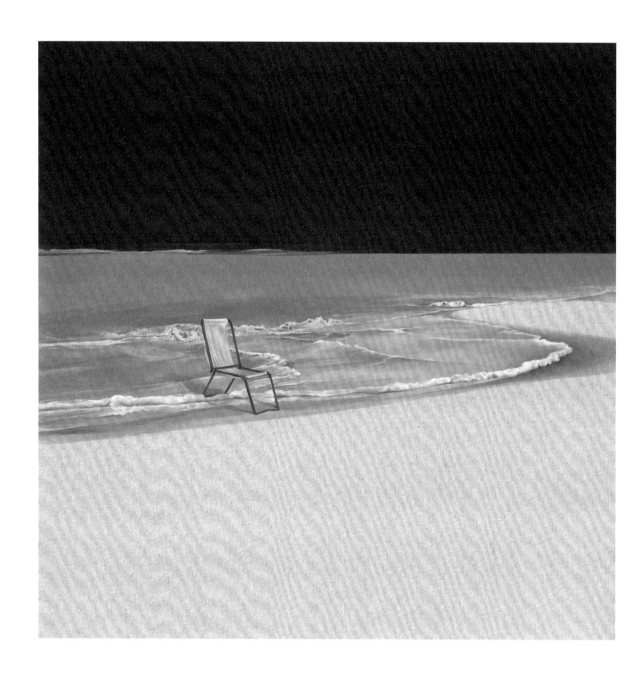

〈밤의 바다는 많은 것을 삼키고 1〉, 2020. 천에 동양화 물감, 50×50cm.

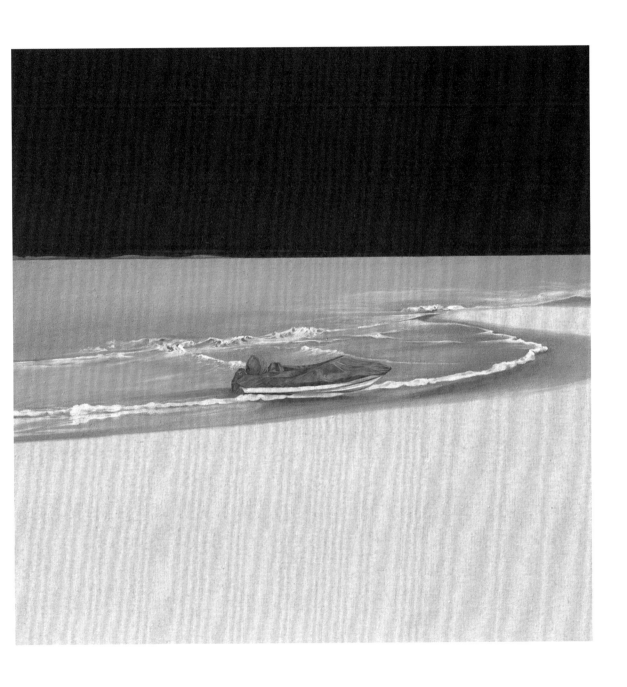

〈밤의 바다는 많은 것을 삼키고 2〉, 2020. 천에 동양화 물감, 유채, 50×50cm.

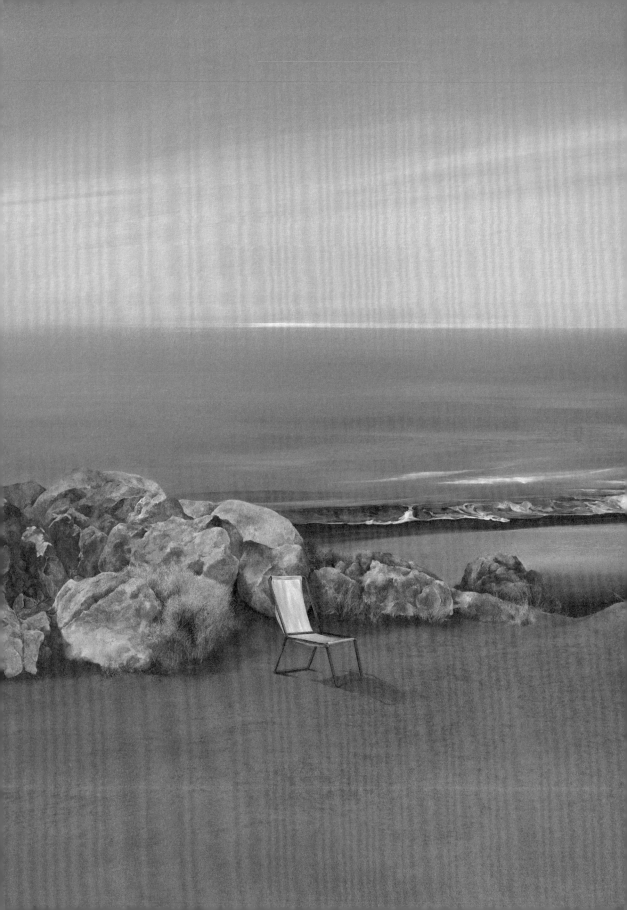

〈선잠에서 깬 후엔 새벽 산책을〉, 2020. 천에 동양화 물감, 유채, 91×91cm.

〈바다 안개 같은 이야기〉, 2020.
천에 동양화 물감, 유채,
60.6×72.7cm.

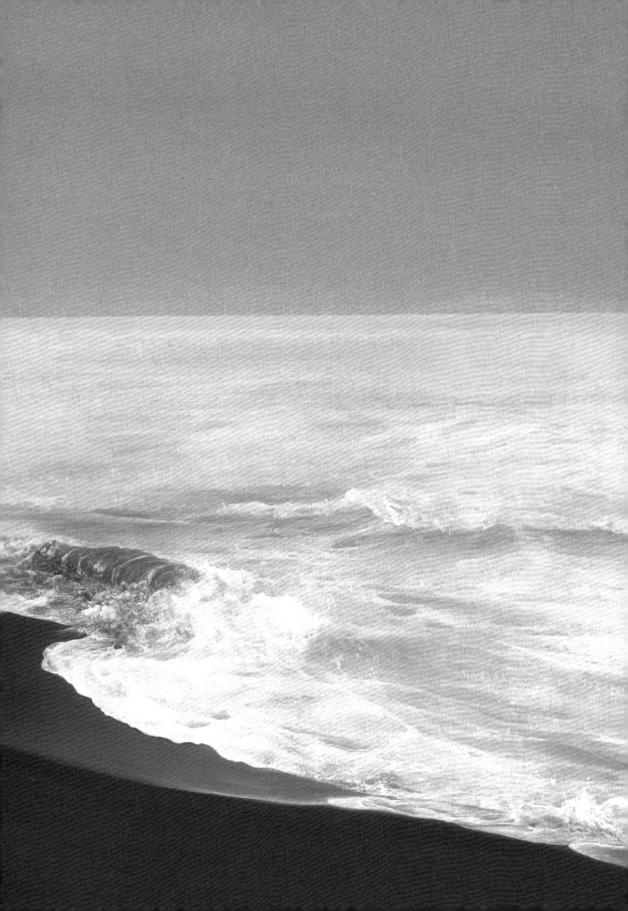

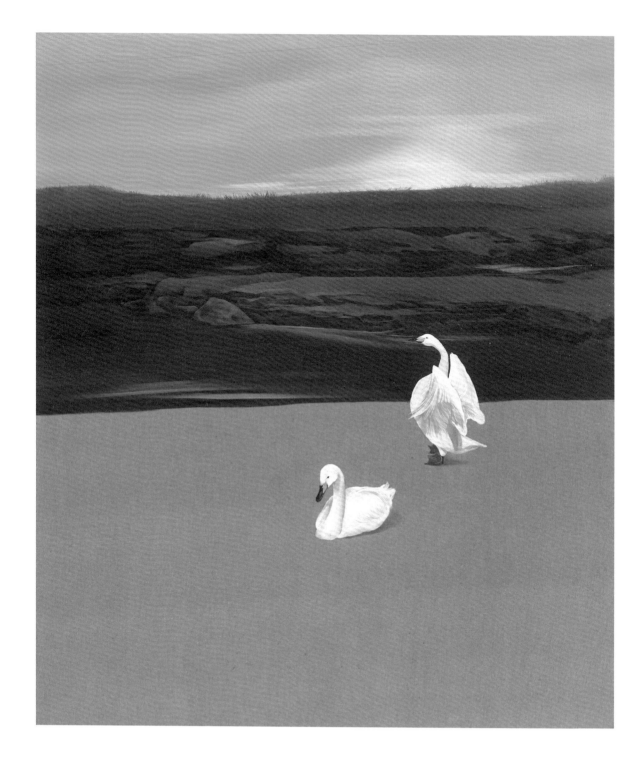

〈아마 겨울〉, 2023. 천에 동양화 물감, 유채, 50×45cm.

〈이름 잊기〉, 2022. 천에 동양화 물감, 유채, 53×40.9cm.

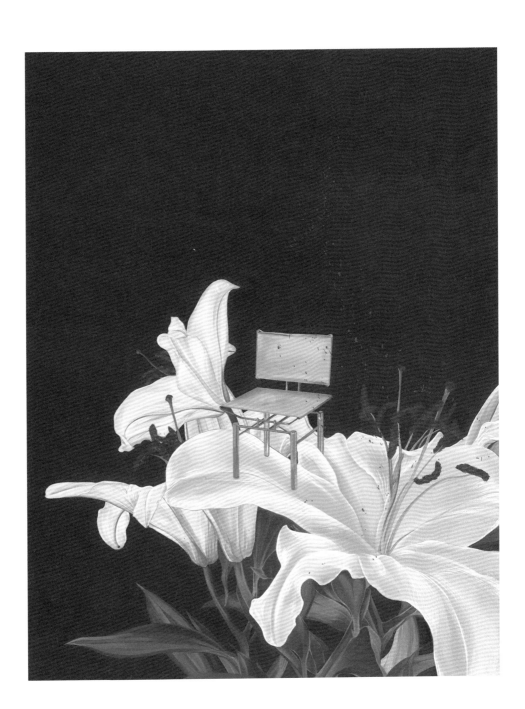

〈남은 자리에 자라난 것〉, 2019. 천에 동양화 물감, 37.2×52cm.

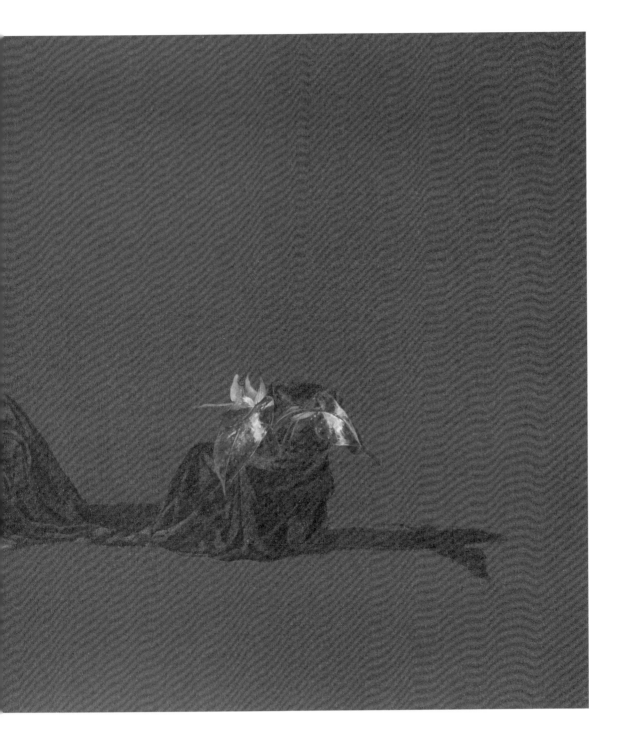

작품 목록

1

조용히 다가오는
것

2

나 아닌 나에게
듣다